U0084638

Catch
your sight

抓住你的 *e の* 視線

設計
VS
包裝袋

目　錄

序

　　美觀大方的包裝袋可說是日常生活中不可或缺的一部分，很難想像在五彩繽紛的街道中看不到包裝袋。但包裝袋多元化的特色則是近年來才有的現象。在二十年前左右所看到的包裝袋，都是白色或棕色粗質紙做的，印上簡單的店鋪或商標標記加上繩子提手而已。

　　現代包裝袋的前身，是十九世紀的薄紙盒，那是一種圓形或橢圓形的容器，通常是以薄紙板做成，加上帶子就可以提著走、或是套在手臂上。就張力的觀點而言，薄紙盒是優於包裝袋。但是，薄紙盒的缺點是體積太大而顯得笨拙，攜帶者自身既感不便，又容易撞到人。薄紙盒成本較高，也不易貯藏，無法像包裝袋般平摺後收藏。唯一保存下來的薄紙盒形式是帽盒，因為大部分的帽子都很容易因塞在包裝袋裏而受擠壓變形。

　　往後在社會發展的因素下，高漲的消費主義，更助長了包裝袋的多元化。簡單的素色包裝袋實在無法搭配流行，直至包裝袋經過了多次的改變，才使消費者注意到包裝袋的基本功用。而經過專業設計的包裝袋，花樣愈變愈多，色彩是愈豐富，其用途也日益廣泛。完美的包裝袋，除了注重其實用性、容量、適用性之外，更成為顧客生活品味的象徵。

　　現在，大部分的包裝袋都是用來促銷企業形象或廣告宣傳用途，但也有些包裝袋也會成為一項特殊的藝術品。本書所示範的包裝袋，不僅設計傑出，而且其形狀、提柄、大小、顏色、材質等，都有詳細的例舉。

　　包裝袋現已成為我們日常生活中不可或缺的一項物品。它的功用與形式更超越了以往的範疇。包裝袋存在的理由更人性化，反應人們追求財富的需求。包裝袋在今日的消費主義中，演變成在流行文化中的偶像。作者希望能藉此帶領人們認識包裝袋設計，所以，本書內容大量引進了世界各地優秀的設計實例，這些充滿創意的作品。頗能引導人們進入欣賞包裝袋設計，進而認同包裝袋設計。文中所提的作品及圖像，都是各自所屬作者或公司的資產，因文章之需所用，在此，僅向這些優秀的設計師，致以最高的敬意。因你們的作品，讓本書更豐富多彩，但是本書也有不盡周全之處，望各界海涵。

一、包裝袋之定義

　　現今，包裝袋的耐久性及重要性日益增加，包裝袋漸漸與一些裝運產品的包裝沒什麼兩樣。因此，現在的包裝袋已非昔比，它不再是只具單一功能的設計，而是像衣服一樣，充分表現出個人生活品味。只要看包裝袋，就知道這個人是去了SOGO百貨，還是去了新光三越買東西。包裝袋上印刷的圖樣，一方面是作為這個商廈的廣告，同時也表露出持有人的生活情趣。實際上，比起購買的東西，包裝袋更能顯示出持有者的特質。

　　對設計者而言，包裝袋就像是活動海報。設計者可自由地發揮其想象空間。譬如，在包裝袋設計上須依內容物的不同，而決定它的形狀大小。包裝袋設計則具

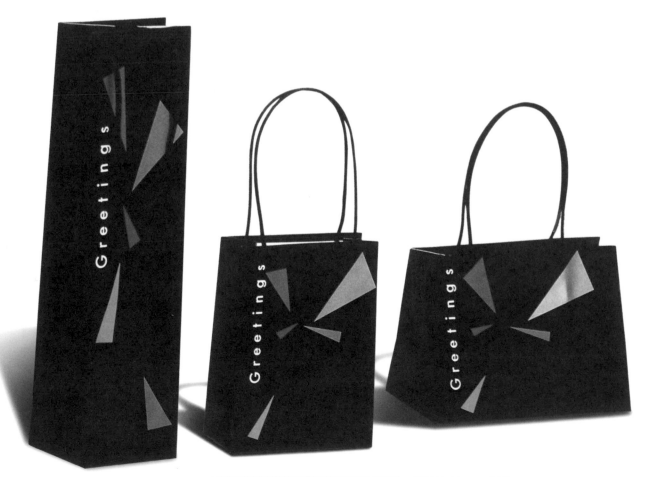

★GREETINGS整體創意及強烈的圖案設計，可以輔助增加包裝袋引人注目的視覺傳達。

有相當的彈性，它可隨著季節的更換而改變起造型，亦可反映出每個人的心情。包裝袋並非只出現在店面展示中，而是出現在五彩繽紛的街道上。因此，說包裝袋是活動廣告，一點也不爲過。

一個成功的包裝袋必需集思廣益，經由各方面的專家群策群力得以完成一個獨特的設計。它可說是商店廣告的延伸和對地方趨勢的反應，是一種實際而具廣告效力的用品。

可以說，包裝袋是一種廣告的重要表現形式，亦是一種促銷引人注目的方法。因其具有直觀流動性的特徵優勢，包裝袋比運用雜誌、電視、廣告看板、商業廣告傳單及廣告型錄等方法更好。上述的各種宣傳手法在視覺上容易使人厭煩，而且是強迫接受式的訊息。相對

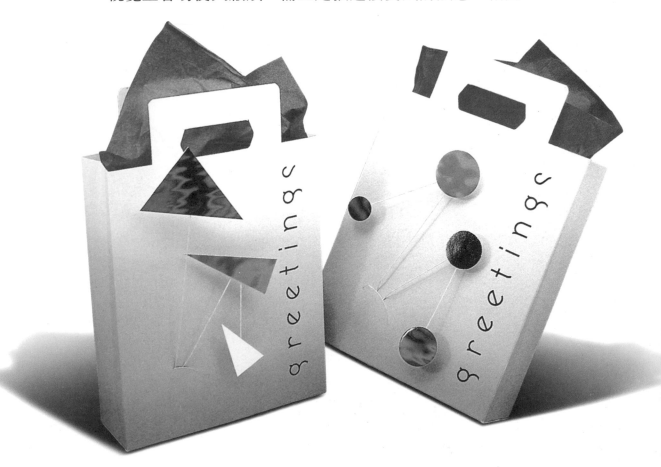

★GREETINGS包裝袋現在變成一種實用的，非紙製品之產品。而利用三度空間與平面設計之結合效果，應用新的材質，更精密的製造技術，不凡的設計款式及把手，使得整體包裝袋設計企劃更為完整。

而言，好的包裝袋設計可以達到意想不到的效果，完成「傳達訊息」的任務。

包裝袋可說是一種「活動看板」。爲了使其普及，應該將購物袋設計成爲一種巡迴展示的宣傳畫，或是以側面設計展示的宣傳畫，（Profile design）亦稱爲「可搬運的畫布」。

購物袋彷彿就是一種移動性的小建築物。人們手中提著、肩上背著它在街上來來往往，它裏面裝著各種重量、形狀、大小不同的東西，讓人折折疊疊，隨手塞在車子後座或火車的座位下。我們可把它想成是一立

★HEAES包裝袋設計用品系列

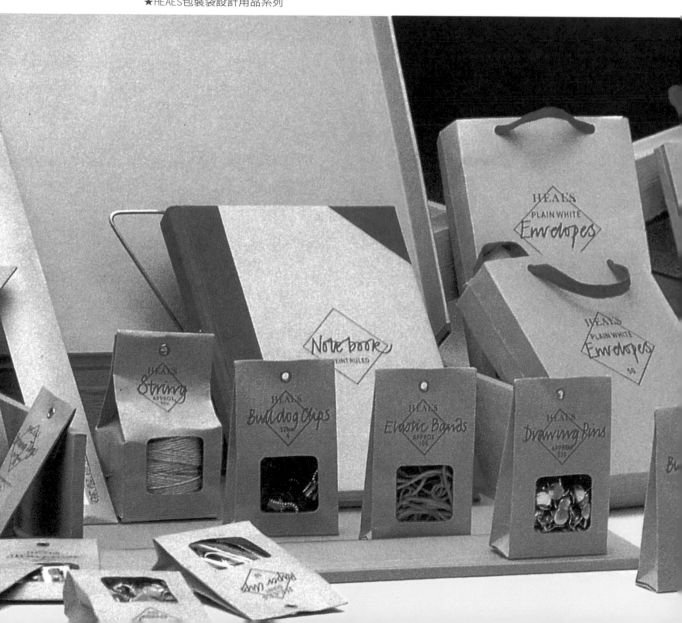

體的、像房子般的建築物。購物袋上有牆、有床,也有窗、有裝飾美麗的外表、有隔間。這些都必須一一列入考慮,並設法發揮其在建築物中所具備的功能。

包裝袋只有經過超強的設計,才能在它隨著人們穿梭街頭時,光耀奪目獲得好評。

大部分的包裝袋都是用來促銷企業形象或廣告某些特殊事件。偶爾,它們也可提昇自己而變成一項特殊的藝術品,但這種例子較少就是了。

時至今日,市場競爭極為激烈,各廠商皆使出渾身解數,造成商品的多樣化發展。所以凡是商品多樣化的業者,都必須著力於包裝袋的設計,採取強烈的印象主義,否則必然無法立足。

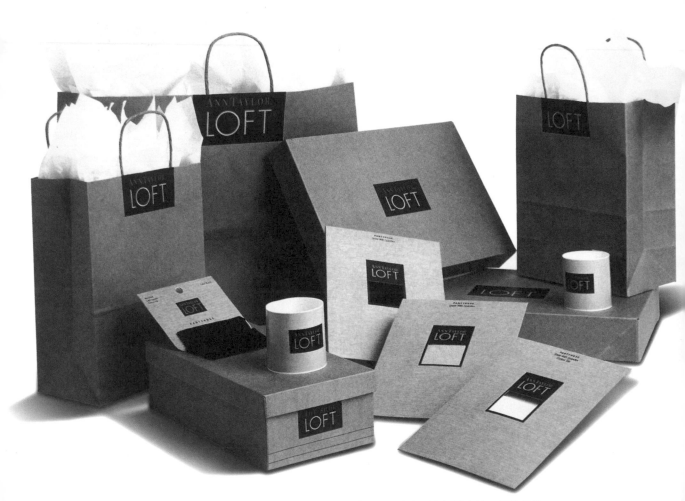

★LOFT包裝袋是一種廣告的重要表現形式,亦是一種引人注目的促銷方法。好的包裝袋設計可以達到意想不到的效果,完成「傳達訊息」的任務。

包裝袋提升禮品的價值

　　精緻的包裝袋不但可以突顯禮品的特色，更可以將企業的形象與視覺設計做整體的搭配，有效的達成產品的行銷訴求，有時一個精緻的包裝袋，其所表現的藝術價值，遠超過禮品本身的價值。

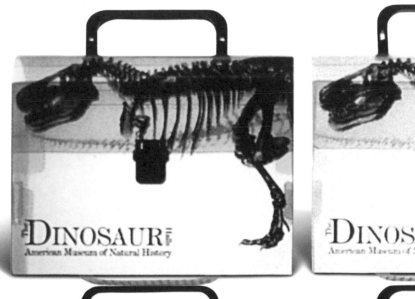
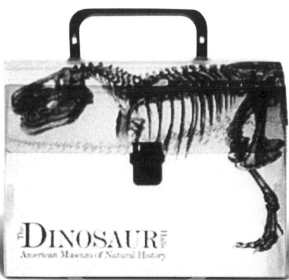
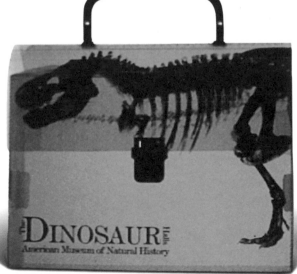

★DINOSAUR包裝袋就像是活動海報，設計者可自由的發揮其想像空間。同時也表露出持有人的生活情趣，事實上比起購買的東西，包裝袋更能顯示持有者的特質。

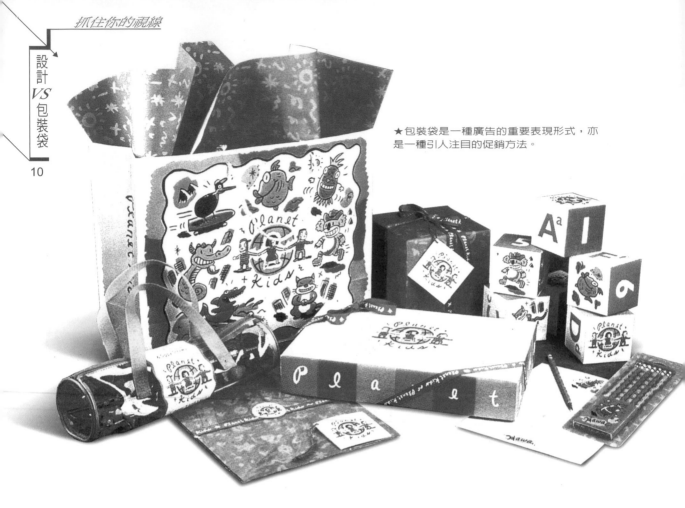

★包裝袋是一種廣告的重要表現形式,亦是一種引人注目的促銷方法。

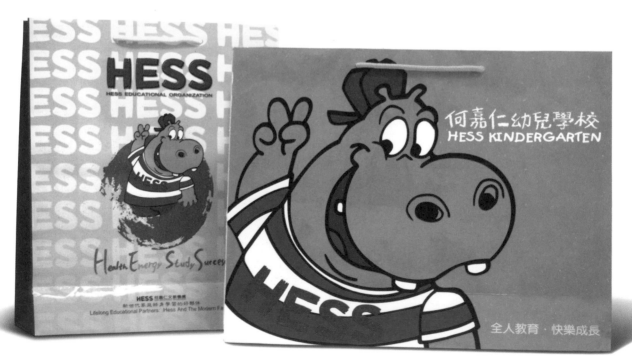

★何嘉仁幼兒學校包裝袋設計,達到了意想不到的效果,完成「傳達訊息」的任務。

　　包裝袋的造型設計可以超越想像空間，不同形狀
適用於不同的包裝袋，特有的包裝袋造型，也可以成一
單件藝術創作。例如大的扁形袋可用來收納服飾，浴
巾之類的禮品；小袋方型袋可做為糖果、化妝品的包裝
之用；而大的包裝內容物，可容納更多樣的產品。每種
造型的包裝袋可以充分發揮其功能，沒有特別的使用對
象，因此發展出不同的表現形態，其中組合或套件、及
手工貼製二者較為特殊，而包裝袋的重點首重於形式及
材質，並因為包裝袋而增加了禮品的附加價值。

　　購物中心的一些小商店，也都明瞭購物中心所創造
的形象對其本身的助益。而提昇形象最有效的方式，則
是以包裝袋最有效。而且不同於城中心區的購物區，購

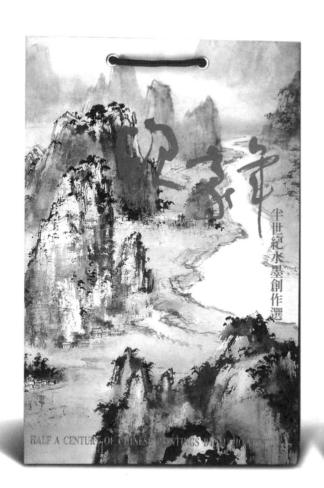

★包裝袋可說是一種「活動看板」，為了使其普及，應該設計購物袋是一種巡迴展
示的宣傳畫，或是以側面展示的宣傳圖，成為「可搬運的畫布」。

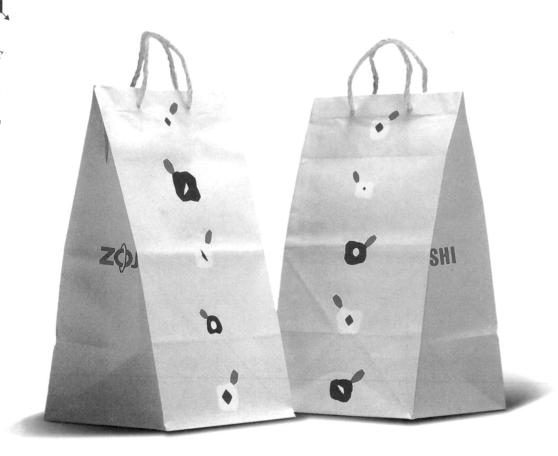

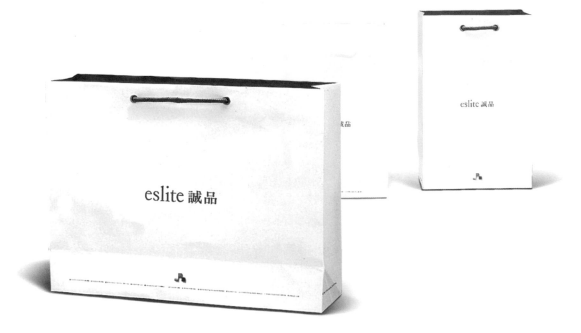

★ESLITE誠品書店　經由符號、包裝、促銷等種種設計考量,創造出這些包裝袋。

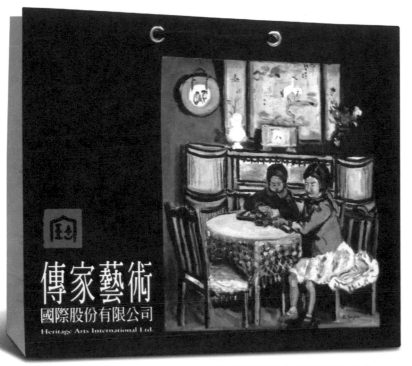

★傳家藝術國際有限公司的包裝袋設計。

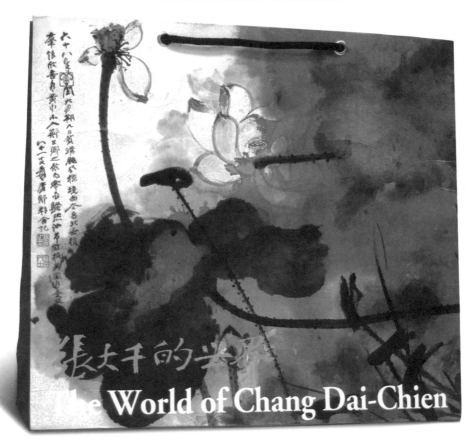

★包裝袋都是用來促銷企業形象或廣告某些特殊事件，也可提昇為一項特殊的藝術品。

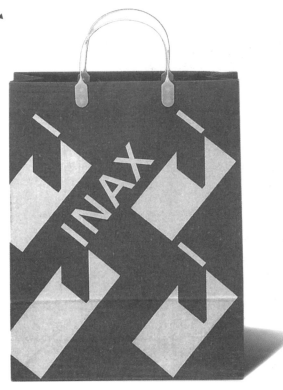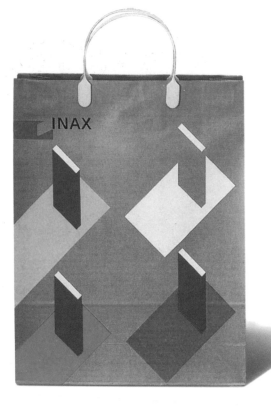

★INAX包裝袋設計。

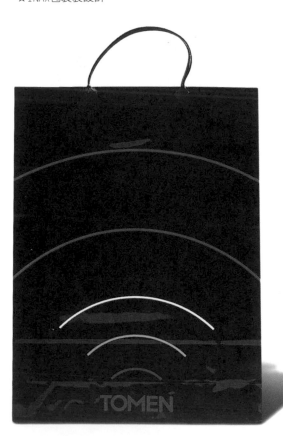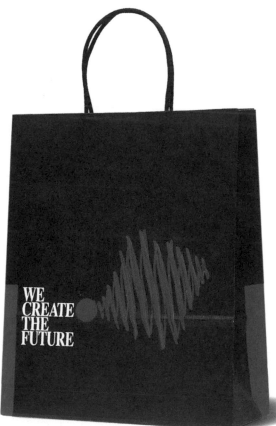

★TOMEN使用不同一般的製造技術與材料,如織紋紙,燙金字、空壓浮雕等,以傳達那種光輝燦爛和高品質的感覺。

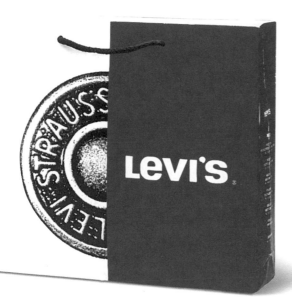

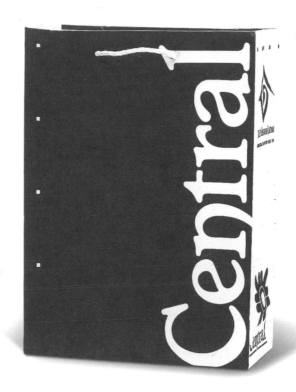

★LEVI'S包裝袋設計。

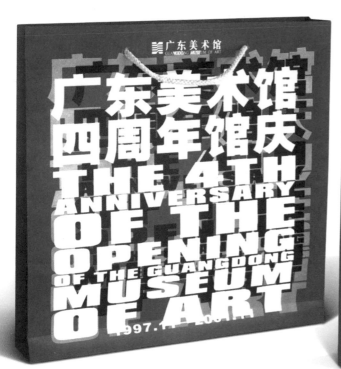

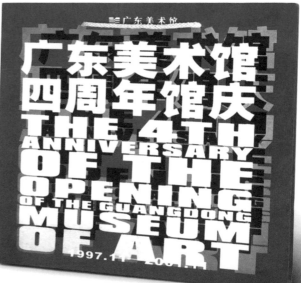

★廣東美術館四週年館慶包裝袋設計。

物中心通常可選擇較佳的地點,而不用遷就於地段或形象不佳的地區。

　　包裝袋之另一種用法是用來促銷個別的新產品。其中最有效、最吸引人注意的就是化妝品袋。它們利用協調的色彩,加上感性的形象,以突顯出新產品的色調。例如口紅,就可用這種方式吸引其基本消費客層,16～35歲的女性,具有藝術性的照片或精美的印刷均可使這些購物袋有其特殊之處。在這類的促銷文宣及材料中,我們可以印證一件事實:

　　精美傳神的圖像勝過千言萬語的描述。

　　包裝也可能牽涉到多種物體,自商標到吊牌、包裝紙、紙盒或包裝袋。無論如何,它影響到一個公司的基本企業識別標誌。

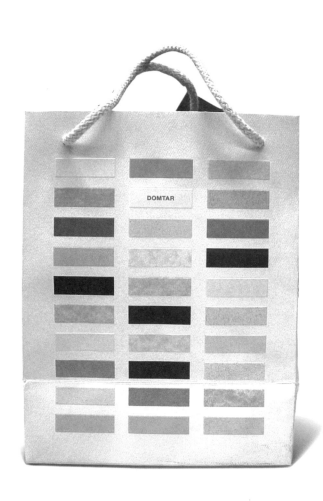

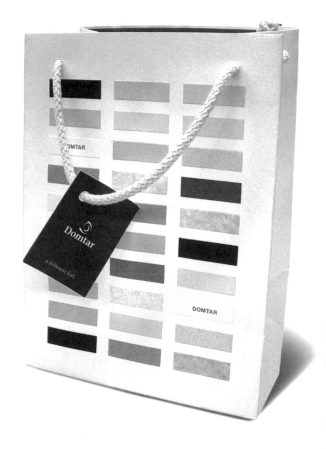

★DOMTAR包裝也可能牽涉到多種物體,自商標到吊牌到包裝紙、紙盒或包裝袋,再次影響到一個公司的基本企業識別形象。

★SMARTIES由實物啓發的抽象圖形包裝，可直接聯想到商品的內容物。

　　不同於信封、信紙或其他類似的文件印刷品，包裝袋可以設計成很有趣的風格，而且它應該可以轉變成識別公司的一個要件。設計師及商店都應銘記在心的是：對於真正的使用者，也就是消費者而言，購物是一種休閒活動。因此，購物應該是充滿快樂的事情，購物時的包裝部門應該提倡「愉悅」這樣的概念。

　　一般而言，包裝袋可以提昇商店之形象。當企業用它來作為一種廣告媒體時，旁觀的人會特別注意這一點，此點不同之處也就是引起消費者的某種驚奇感。因此，許多博物館、音樂廳、或公關公司便利用包裝袋作為合法而有效的廣告媒體。

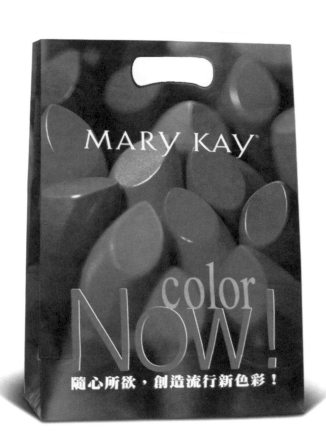
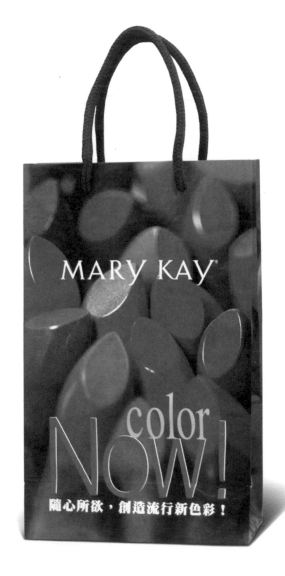

★MARY KAY化妝品袋，它們利用協調的色彩加上感性的形象，藉以突出新產品的色調。

包裝袋是廣告藝術展示的最佳型式，也是最普遍的方式。就一般大眾而言，包裝袋不同於海報或精心設計的DM，它是一種每日必用的物品。小至便當袋，大至洗衣袋，包裝袋與我們的生活息息相關。

二、包裝袋與企業形象

CIS的定義

所謂CIS為Corporate Identity System的簡稱，是企業等等的集團，向集團內外證明自己身份用的。更明確的說，CIS就是「用以確立集團意識的東西」。

企業引進CIS的目的在於，CIS能讓整個企業合為一體以求自我革新。這是作為企業整體的視覺性情報統合

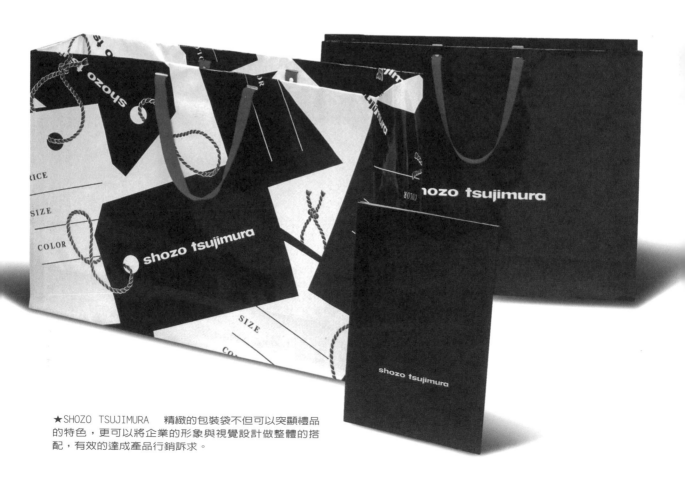

★SHOZO TSUJIMURA　精緻的包裝袋不但可以突顯禮品的特色，更可以將企業的形象與視覺設計做整體的搭配，有效的達成產品行銷訴求。

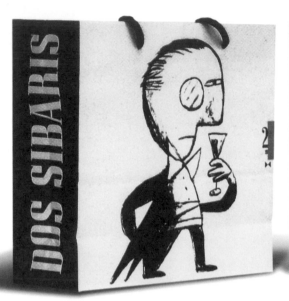
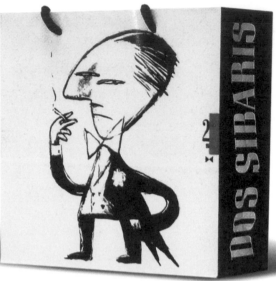

★DOS SIBARIS　精緻包裝袋，其所表現的藝術價值，遠超過禮品本身價值，有效的達成產品的行銷需求。

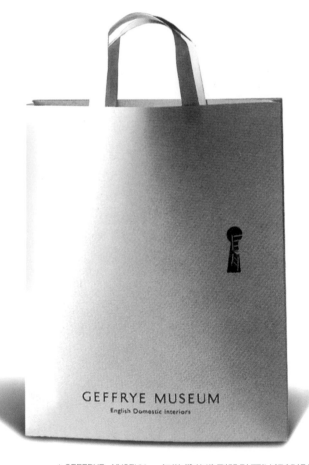
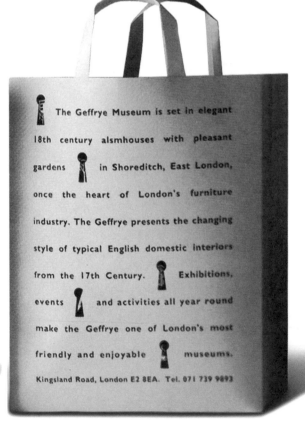

★GEFFRYE MUSEUM　包裝袋的造型設計可以超越想像空間，不同形狀適用於不同的包裝袋，特有的包裝袋造型，也可以成單一件藝術創作。

的設計體系。企業或其他團體製作獨特的符號，和其他企業或集團清楚的區別分開，使其社會形象有明確的定位，也就是外在觀感的塑造工作。

　　無論是企業或社團組織在意象上都必須具備一貫性，這樣整體架構才有統一性及獨特性。

CIS與包裝袋設計

　　企業形象CIS定義：「將企業經營理念、文化與情神，透過視覺傳達設計，作整體的規劃，讓企業內部員工與社會大眾，對企業產生統一的認同感與價值觀。」

　　由設計觀點而論，也就是結合現代設計理念與企業

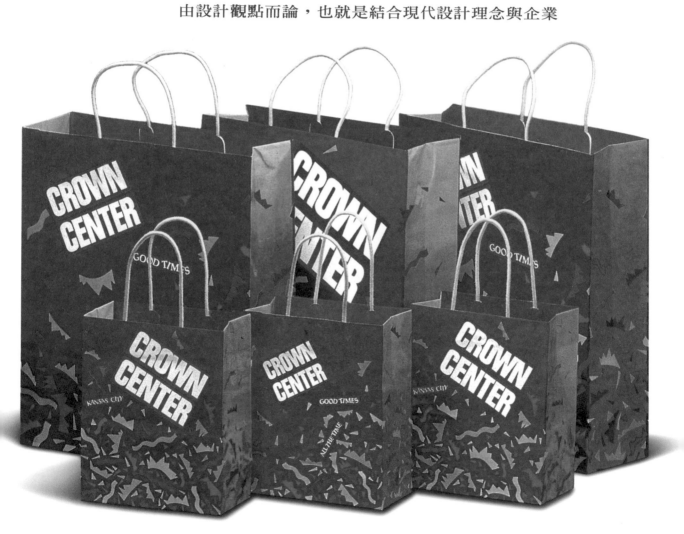

★CROWN CENTER　包裝袋可以提昇商店之形象，當企業用它來做為一種廣告媒體時，旁觀的人會特別注意這一點，此點不同之處也就是引起消費者的某種驚奇感。

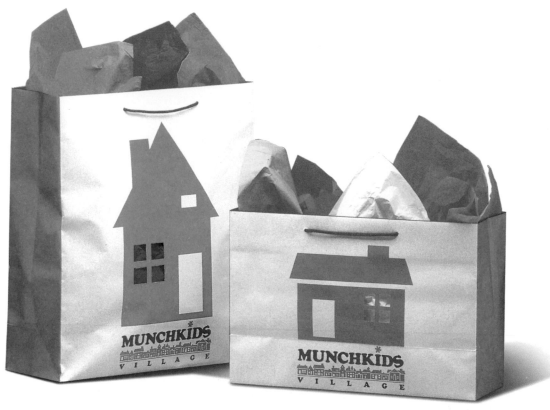

★Munchkids Village，這家位於康乃狄克州西港的兒童用品專賣店設計了這個生動活潑的包裝袋。公司標識：一列房屋加上四色印刷、打孔窗戶，使這個袋子富於變化又有趣。

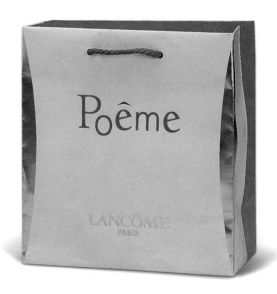

★LANCOME 以輕鬆活潑的手法，表現字型的變化，在圖中的組合字體，其排列方式充滿了動感，形式和空間的安排都出色。

經營文化的整體性運作，以塑造企業的個性，突出企業精神，使消費大眾產生深刻的印象與認同，以達成企業經營目標的策劃系統。

企業識別體系旨在塑造企業獨特形象，以視覺化的設計要素為整體規劃的中心。在視覺傳達中，建立設計基本要素作為傳達的基本符號，再運用到各種不同媒介上，廣為傳播至接收的消費群或相關群體，這些不同媒介物則稱之為設計應用要素。

因此，許多企業在導入CIS作業時，都慎重其事地將其列為主要項目。挖空心思地設計嶄新的包裝袋，務求精美別緻，吸引消費者欣賞的目光。並將企業所欲傳送

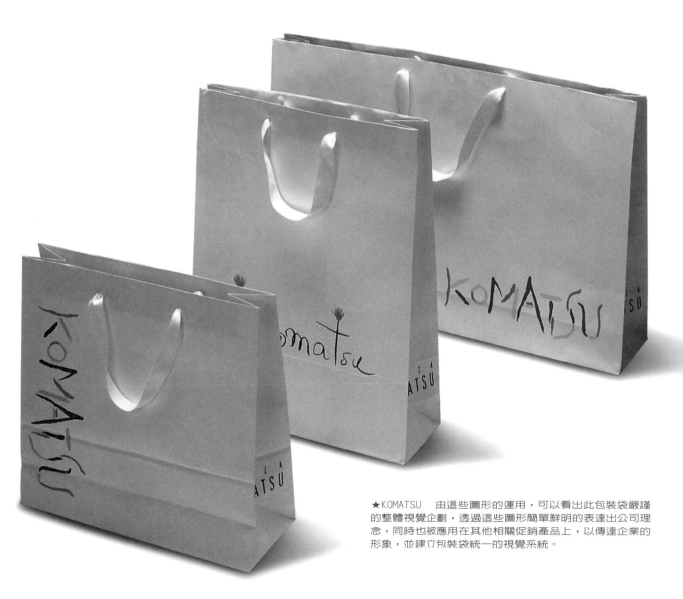

★KOMATSU　由這些圖形的運用，可以看出此包裝袋嚴謹的整體視覺企劃，透過這些圖形簡單鮮明的表達出公司理念，同時也被應用在其他相關促銷產品上，以傳達企業的形象，並建立包裝袋統一的視覺系統。

　　的訊息，正確地傳達給社會大眾，從而成功地提昇企業
形象和品牌知名度。

　　包裝袋視覺設計表現的主題，以商品標誌與標準字
最為重要，它們表達突出的主角與題材。有時設計之初
即以標誌與標準字為包裝袋設計開始的第一步，尤其是
在系列或系統的設計中，標誌與標準字更是統一形象最
有利的要素。

　　就企業的包裝而言，從消費者的立場在CIS傳達體系
的應用要素中，包裝袋直接地面對消費大眾。在運用CIS
時，應善於應用包裝袋設計傳達CIS，快速建立視覺效果
的統一。

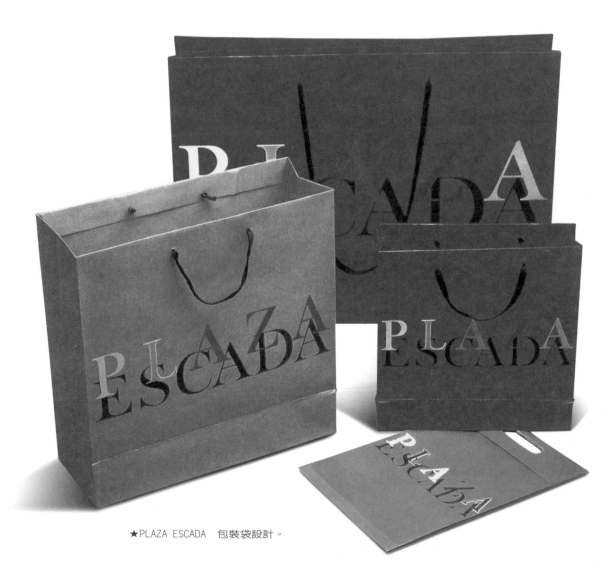

★PLAZA ESCADA　包裝袋設計。

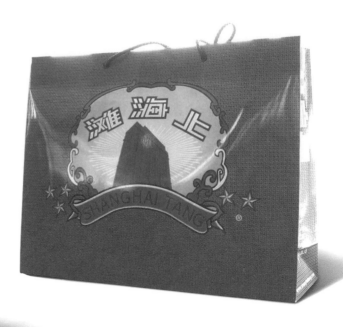

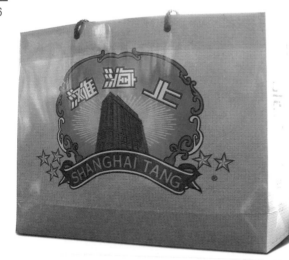

★上海灘包裝袋設計是整體包裝企業中的一節，無論是型錄、公司用信紙信封，均使用相關顏色及共同CI標識，對於公司品牌辨識非常重要。

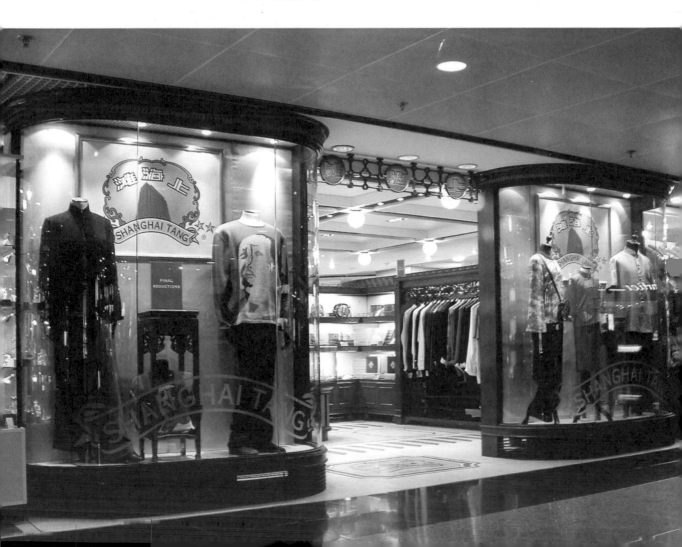

三、包裝袋圖文訊息的意圖

　　從包裝袋上來看，圖文、平面設計等要素有其重要的作用，它可使品名、內容物、用途和用法等特定化，並及時傳達給消費者。進一步來看，它還大大地影響到人們對包裝商品的感性判斷。

　　文字商標、色彩、裝飾的圖樣、企業造形等各種圖形化的東西，以及這些東西的色彩和構圖（Lay-out），從這些圖文傳達的內容、感情和衝擊來看，它是一種圖文訊息（Graphic Message）。

　　圖文訊息中所蘊含的意圖，將視包裝袋的種類而有所不同而定。例如，該傳達的內容是什麼？對象是誰？因此，首先必須根據商品戰略來構成獨特的意圖，其次是考量最有效的傳達方式。

　　在商業行為中，商品得以透過包裝袋之差別化來促銷產品產生利潤，包裝袋成了重要的因素。而經由上述的圖文訊息視覺傳達，可以達到商品本身的解說能力。

★由設計觀點而論，也就是結合現代設計理念與企業經營理論的整體性運作，以塑造企業的個性，突出企業精神，使消費大眾產生深刻的印象與認同，以達成企業經營目標的設計政策系統。

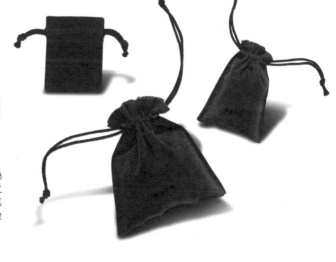

★包裝袋視覺設計表現的主題以商品標誌與標準字最為重要，它們表達突出的主角與題材。很多時候，設計之初即以標誌與標準字為包裝袋設計開始的第一步。尤其是在系列或系統的設計中，標誌與標準字更是統一形象最有利的要素。

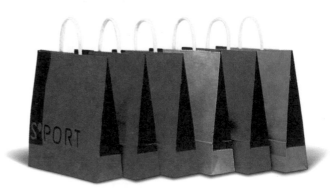

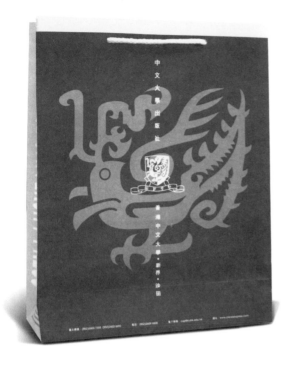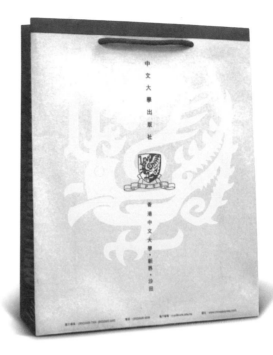

★香港中文大學出版社包裝袋,統一色彩的計劃,利用不同色彩的包裝形式,傳達不同的目的與效果。

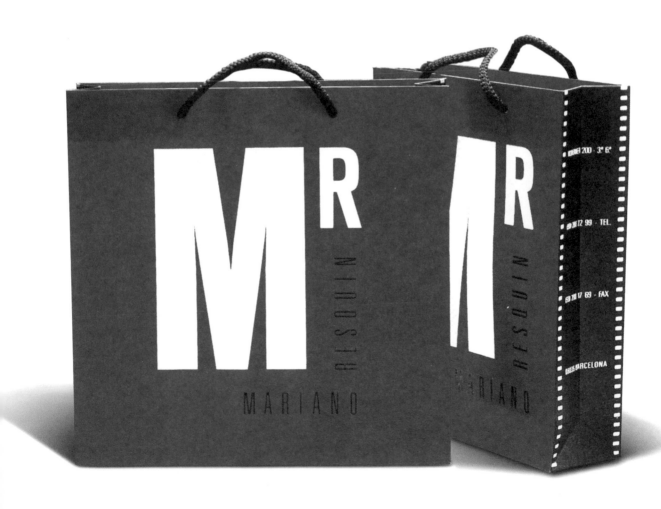

由此可知：圖文訊息必須是「經過統合的形態」。而所謂「經過統合的形態」，又有那些典型呢？從包裝領域中的圖文訊息來看，可得到以下的各種類型：

包裝袋外形

商標名稱

裝飾圖（紋樣）

色彩、材質

企業造型（吉祥物）

意圖求得商品的差別化時，就必須積極使用這些要素，若無此觀念，即使有幸能設計出美觀大方的包裝袋，然卻無法獲得差別化的效果。

圖形與背景的分化

圖形與背景的分化，心理學家介紹有名的魯賓反轉圖形。一為有二個人的側面臉相向在一個空白的背景

★雙姝化妝品擷取傳統與現代的設計理念及菁華，展現出全新設計風貌。以傳統的造型，印上現代感的圖案或色彩，或現代造型上兼有傳統的裝飾性圖案及色彩。

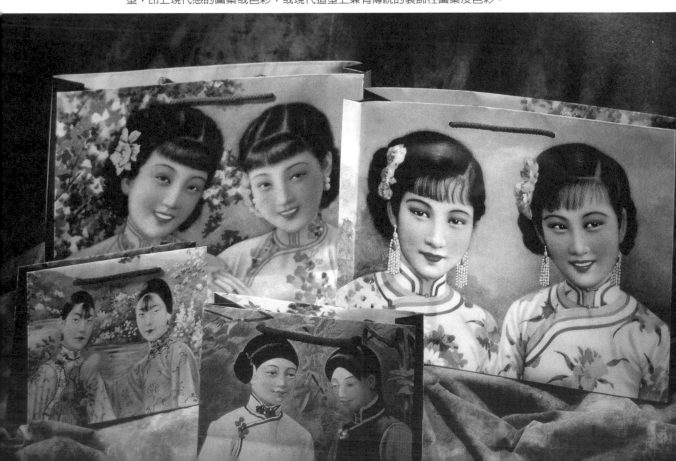

★SHISEIDO PARLOUR包裝紙袋最重要的
設計，在於整體氣氛的掌握，視覺的傳
達方式，能否使消費者產生共鳴，滿足
消費者對人、事、物、地、時各方面的
需求。

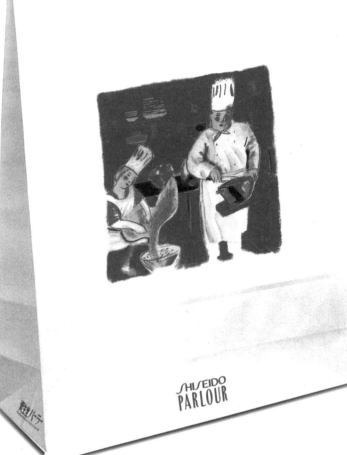

上，或是一個白色壺在黑底上。在魯賓反轉圖形中，背景與圖是可以互相調換的。而當我們在看這種圖時，必須將圖與背景區別出來。這就是所謂的「圖與背景的分化」視覺現象。例如現在有一張彩色印刷的圖片，有個靜物在桌子上面。就靜物與桌子的關係來說，如果印刷的海報是作為貼於牆壁的裝飾品時，那麼整張印刷物（海報）就是圖，而牆壁則變成了背景。

這種「圖與背景的分化」，是視覺認知作用的本質特徵。我們的眼睛，將外界對象分化為圖與背景，然後，我們才能認知色彩與形狀。在印刷表現中，有時也會在圖畫中安插一些文字，這時則須將圖與背景清楚地區分，才能看懂這些文字。

★BASF圖文訊息中所蘊含的意圖，將視包裝袋的種類而有所不同。

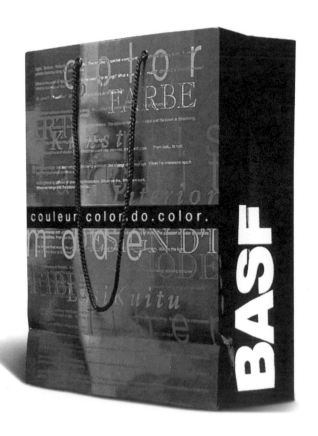

視覺對圖形的認知

對於圖與背景分化的認知作用，有以下的說明：「視覺認知作用的運作，是依存在當時的全體條件之下，在背景中浮現出圖形來」。亦即稱之爲「當時的全體體制」。

但是，當我們看到圖形或看到背景，是憑藉視覺的安定性。如果同時看見圖形與背景，則非安定的視覺。換句話說，構圖概念及焦點是藉著眼光將圖形與背景分離開來，因此在看反轉圖形時，只能看到一個圖形，其餘則變成背景，從而形成一種安定的視覺效果，這就是

★SEA包裝袋設計。

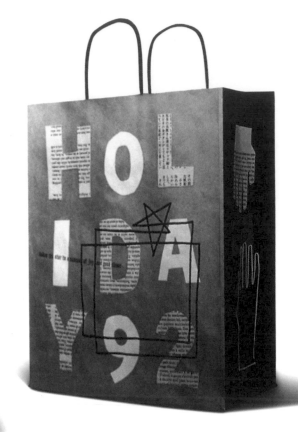

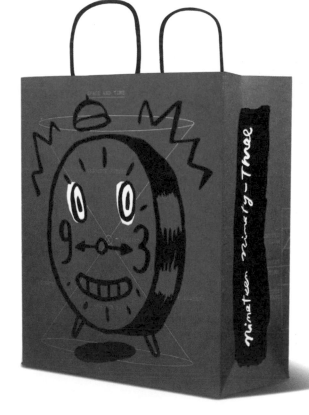

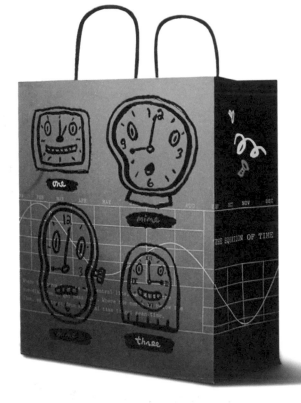

★整體創意及強烈的圖案設計，可以輔助增加包裝袋引人注目的視覺傳達特色。

安定的視覺原理。我們所看到的世界，是經由圖形與背景的分化，才有所認知。就像當你看到做為圖形的文字時，似乎就看不到作為背景的白紙。

視覺知覺的認識在包裝圖形設計上，可以使圖像更為突出。

有關視覺的認知特性：

（一） 視覺知覺

視覺知覺的經驗雖然是個人主觀形態，但是視覺有著其基本的定律：「任何事物的形象總在其所給予之條件許可下，以最單純的結構呈現出來。」

★包裝袋應注意是否適當地容納商品。

★在能保護商品的範圍內，體積盡可能使用為原則，以免過大的體積造成不便而設計過度。

（二） 視覺錯覺

由大小、形狀、明暗等的因素，可以決定圖案的主從關係及圖與背景關係。圖與背景是決定我們觀察物象，與其環境相對刺激的關係。它們可能促使情況發生逆轉，圖形變成背景，背景變成圖形。

從視覺對圖形的認知歸納，我們可以分爲：

1、類似原則：越相似的東西，越容易構成圖形。我們很容易將其大小、色彩、明暗、速度等相似者予以群化。

2、接近原則：越接近的東西越容易構成圖形。同樣的物象，距離近者，易於結合成一群。

3、閉鎖原則：閉鎖是指補充存在於不完整的視覺畫面及畫面間隙或空間的知覺傾向。

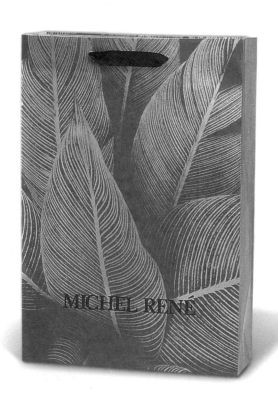

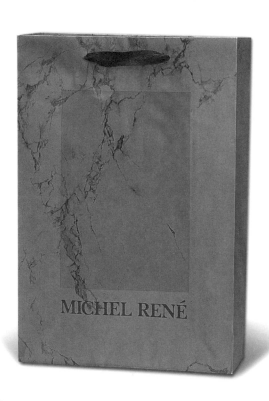

★MICHEL RENE包裝袋設計。

★構圖概念及視點是藉著眼光將圖形與背景分開，因此在看此圖時，只能看到一個圖形，其餘則變成背景，而形成一種安定的視覺效果。

4、連續原則：在我們的視覺中，容易把連續性的形或線結合成一群。

5、規律原則：物象圖形，若有規律或按比例間隙排列，即有整體之感。

視覺的傳達要素

企業團體及各行各業的性質與品格，可以透過包裝紙、包裝盒、包裝袋、及各相關包裝產品上的圖案、色彩、材質等來現，使之成為「商品禮品化」與「禮品商品化」的最佳利器，並強烈的表達出企業CIS的獨特風格。

包裝袋既是一種包裝手法的運用，也是視覺傳達的媒體，因此在設計與製作必須注意以下要素：

★井上洋紙店包裝袋設計，具有簡明誇張的透視強力表現。

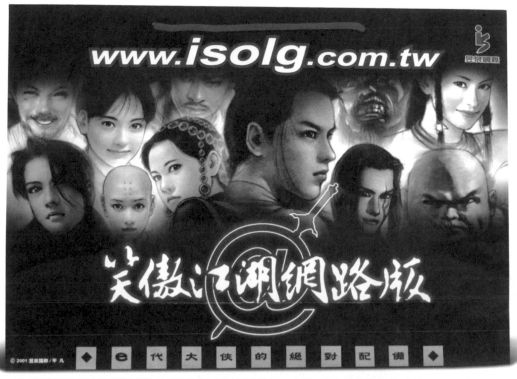

★圖與背景是決定我們觀察物象與其環境相對刺激關係，它們可能促使情況發生逆轉，即圖形變成背
景，背景變成圖形。

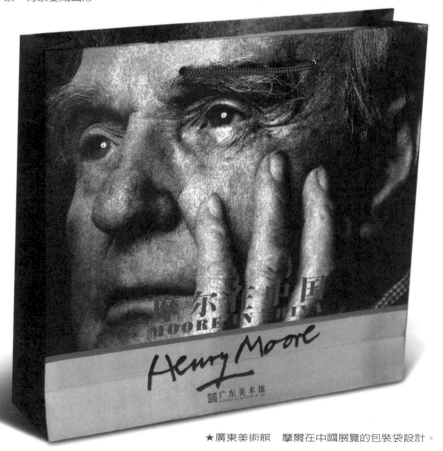

★廣東美術館　摩爾在中國展覽的包裝袋設計。

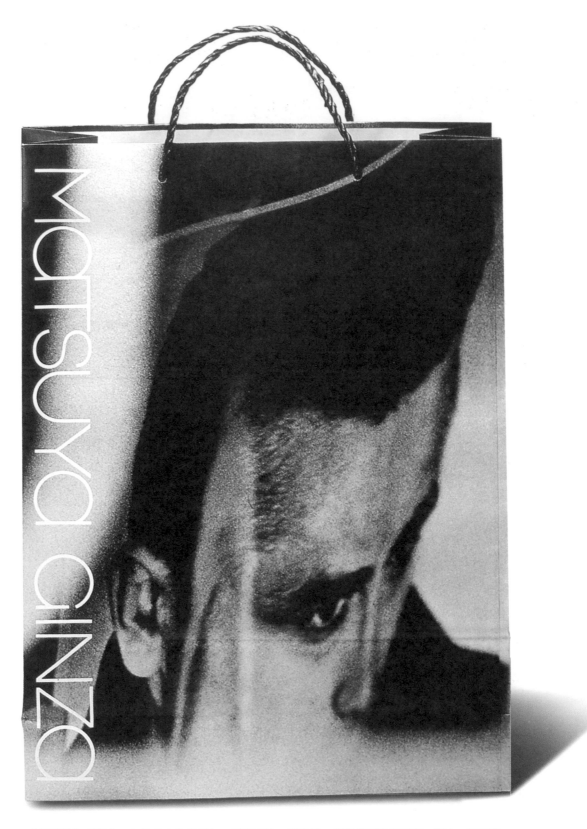

★MATSUYA GINZA 包裝袋人物的形象,用寫實性、描繪性、感性的手法來表現,讓人一目了然,
一眼就能瞭解它表達了些什麼,其特徵是容易讓人由已知的經驗直接引起識別及聯想。

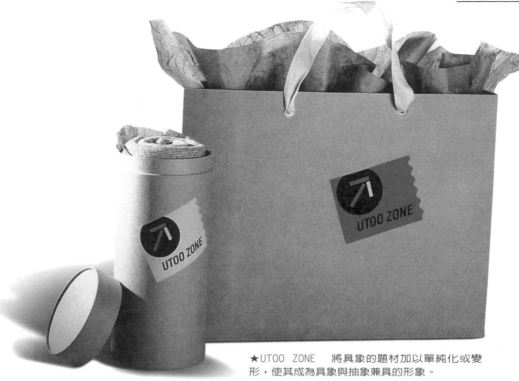

★UTOO ZONE　將具象的題材加以單純化或變形，使其成為具象與抽象兼具的形象。

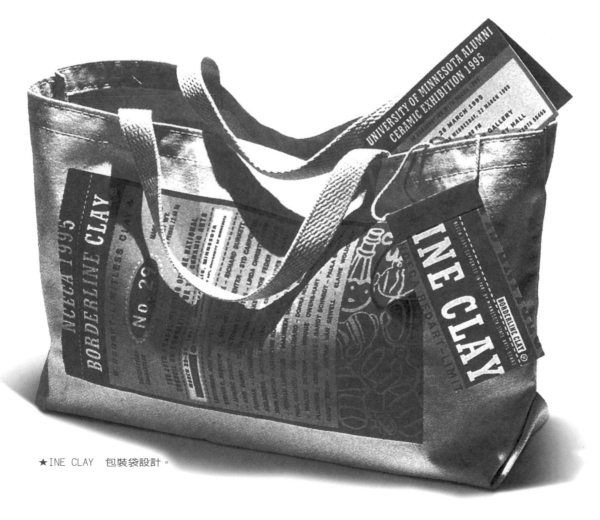

★INE CLAY　包裝袋設計。

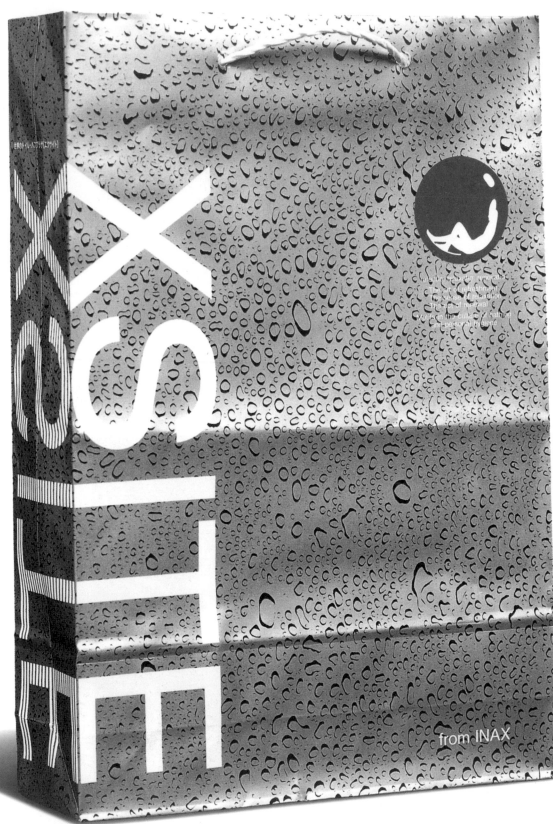

★XSITE　在我們的視覺中，容易把連續性的形或線結合成一個群體。

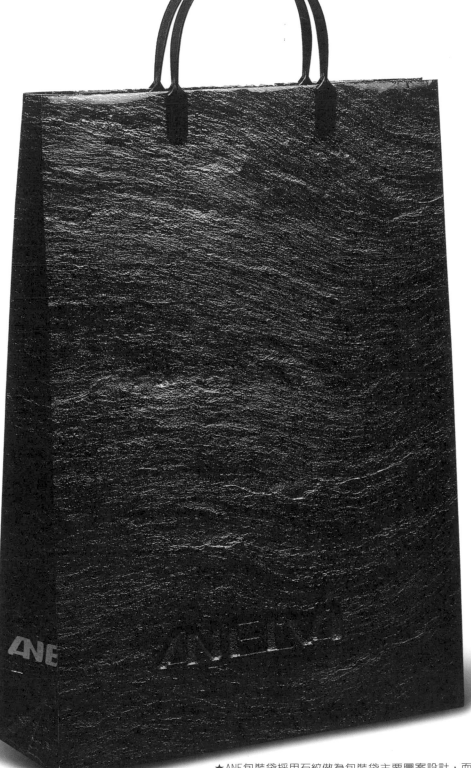

★ANE包裝袋採用石紋做為包裝袋主要圖案設計，而石紋是
仿店內產品所設計。在石紋立體浮雕效果與四色印刷的運用
下，賦予這個包裝袋一種高級產品的感覺。

★JUST FOR YOU高級購物中心以不尋常的繪圖方式，設計了這個
環繞幾何造形和豐富色彩的包裝袋，反映這家公司的市場定位。

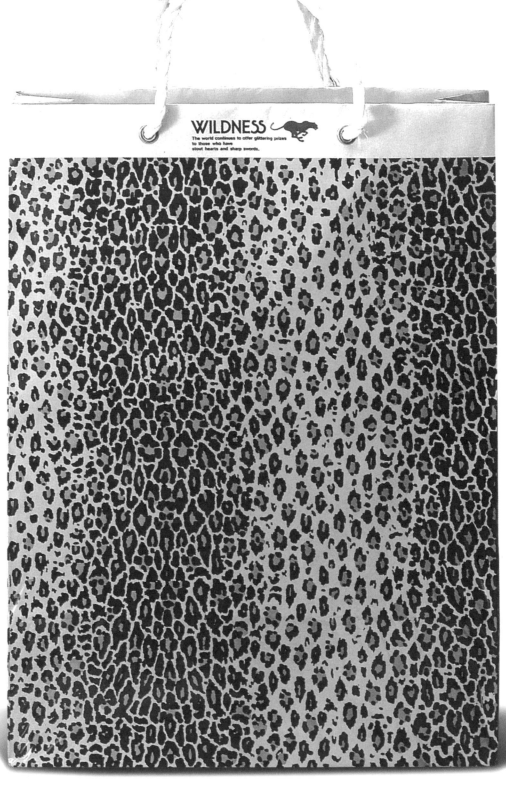

★WILDNESS越相似的東西，越容易構成圖形，我們很容易將其大小、色彩、明暗、速度等相似者了以群化。

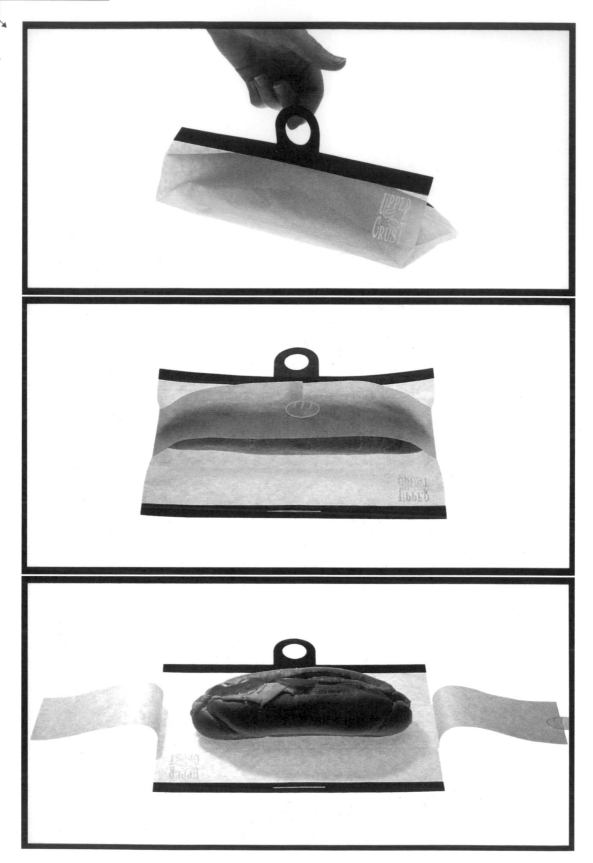

★UPPER GRUST使用特殊材料，獨具風格，與眾不同，表現個性化與新鮮感的包裝袋設計。

（1） 視覺效果，造型深具創意。

在平面設計上，往往受限於印刷製作的優劣性，及印刷條件的限制，因此無法突出其包裝袋的視覺效果。因此整體創意及強烈的圖案設計，可以輔助增加包裝袋引人注目的視覺傳達特色。

（2） 強調民族色彩，爭取國人認同。

為延長產品在市場上的生命周期，必須先以圖案或色彩得到國內消費者的認同。如歐洲、日本等包裝先進國家已發展出具有民族性之色彩及圖案，不但國內已被廣泛的消費者接受，在國際市場也博得其他國家的普遍青睞，並引發爭相模仿的風潮。

★每種造型的包裝袋可以充分發揮其功能，沒有特別的使用對象，因此發展出不同的表現型態。

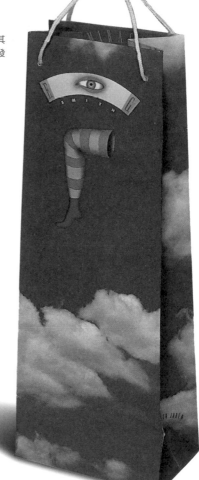

（3）從個性包裝到文化歷史的重疊

　　設計者不應只盲目追隨流行，應設計創造流行，設計師要有獨特的見解及創造力，擁有符合個性化的設計理念，設計少量多變化的包裝形態，以合乎市場促銷的需求。

　　由於設計資訊的來源有限，在沒有更好更新的創作空間時，可將歷史典故的人、物造型，及地理環境、時空融入現代設計當中，從傳統的民族精神裏，創造思古、復古的新流行。

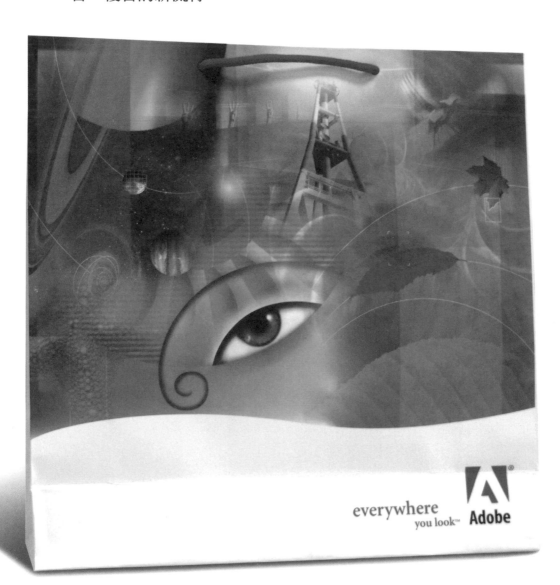

★ADOBE包裝袋設計。

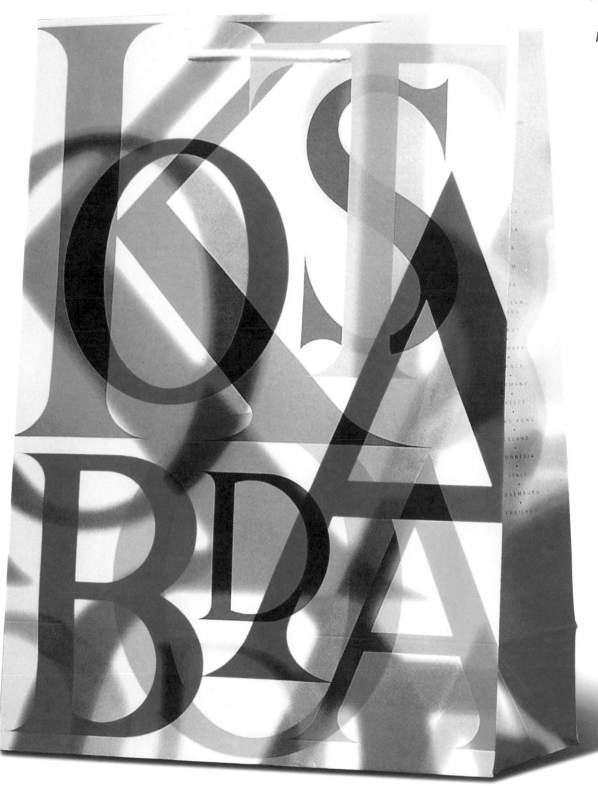

★DAVNCL CO.LTO 設計圖案，或是任何有關色彩做的，設計意義必須仔細考慮色彩的搭配，是否恰當，文字大小不拘的排列，利用印刷網點的比例，表現出色彩的濃淡，文字的漸層，製作出圖與背景的立體效果。

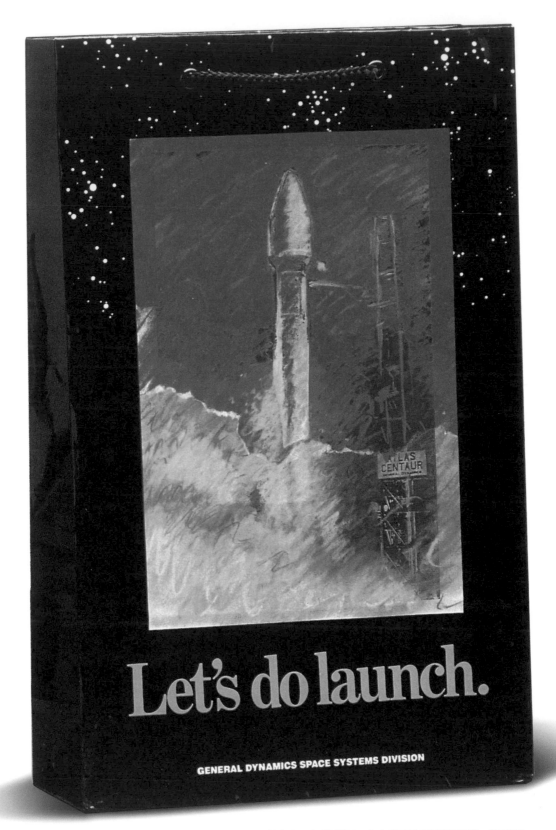

Let's do launch.

GENERAL DYNAMICS SPACE SYSTEMS DIVISION

★通用動力公司所用包裝袋推銷它的商業衛星發射產品。包裝袋面一枚火箭正自發射台升空，明確地
傳達了這個訊息。

四、包裝袋設計的原動力

　　設計的本意是指描繪、色彩、構圖、創意等，由拉丁文（Designare）演變而來，原意指為達到某種特殊新境界，在製作的程序、細節、趨向、過程來滿足不同的需求。設計也含有藝術意味，其定義、範圍、功能是因對象而異，同時也隨時代文化背景而有所改變。

　　設計就個人來說，是個人意志的表現。創作者全心全意的投入，運用不同型體、色彩、質料等，從知覺上的相關性做視覺機能考量，再透過追求完美的創造活動，把意識、感覺藉視覺形式傳達給觀賞者，來彌補人的視覺缺憾，以達到溝通與共識，最終形成視覺設計躍昇的原動力。

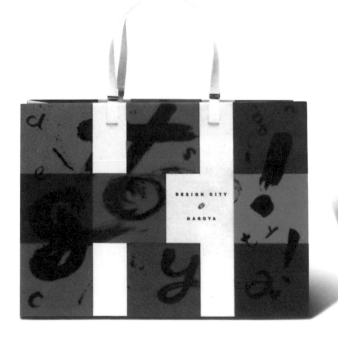

★DESIGN CITY NAGOYA 色調清淡協和，恰到好處，令人有好感。

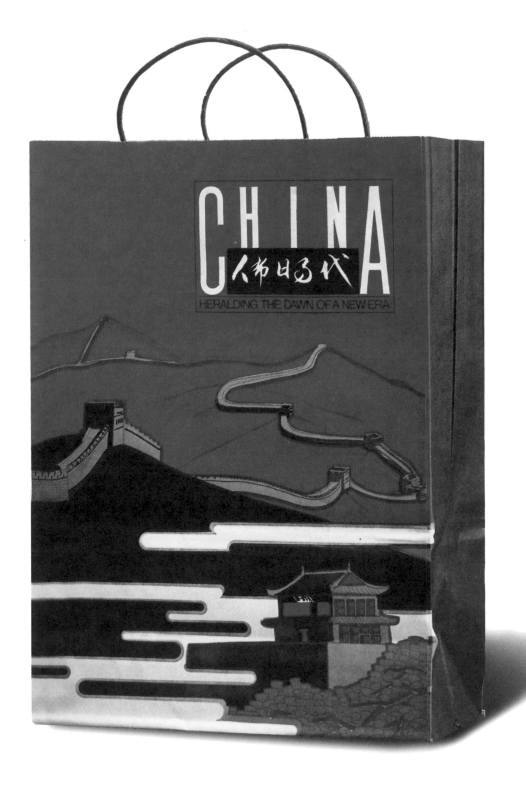

★具有民族性色彩及圖案，不但國內已受廣泛消費者的接受，在國際市場也廣受其他國家的
學習與青睞。

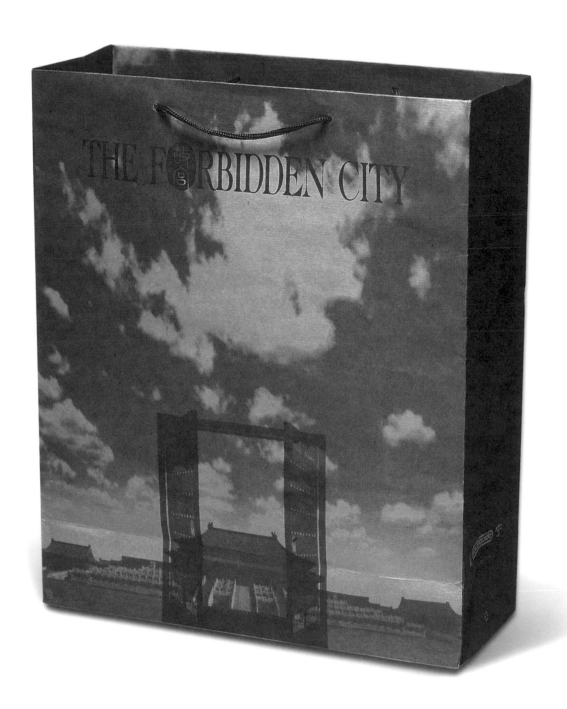

★故宮包裝袋設計 　將歷史典故的人、造物型，及地理環境、時空融入現代設計當中，從傳統的民族精神裏，創造思古、復古的新流行。

包裝袋設計概念

包裝袋視覺包括圖案、線條、文字、插圖及色彩等各因素之間的相互融合,使之將企業或商品所要表達的訊息、意念與資料傳給消費者,使消費者產生視覺衝擊效果,吸引其注意力並使其產生興趣,進而達到促銷目的。

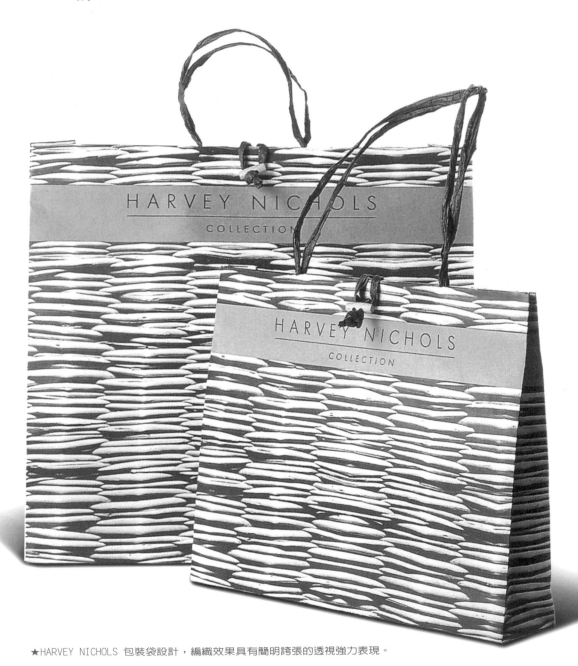

★HARVEY NICHOLS 包裝袋設計,編織效果具有簡明誇張的透視強力表現。

　　利用精美包裝的自我展現和推銷功能，所獲得的效果，有時比強勢宣傳更有效。

　　一個設計精美的包裝袋，不但可以達到精緻包裝的效果，同時也可以節省不少包裝時間，達到既省時又方便攜帶的效果。包裝袋設計精美與獨創性，著實會讓人眼睛一亮，愛不釋手，即使上面印有大大的商標，也會很樂意為宣傳提著走，且不忍丟棄，這種可重複使用的包裝袋，比較環保，有良好的廣告效益，不失為企業界自我展示，推動銷售的最佳武器。

　　我們若想設計及生產較佳的包裝袋，就需要一個很精確的定義。

★台北市政府設計也含有藝術意味，同時也隨時代文化背景的變化而變化。

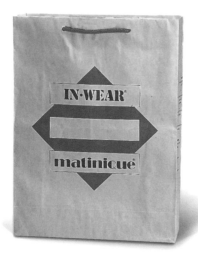

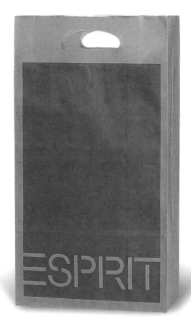

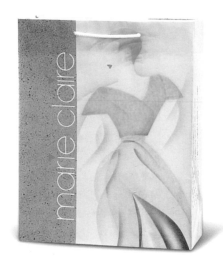

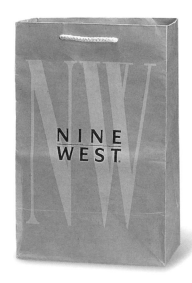

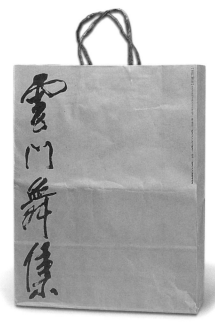

　　包裝袋是一個有長、寬、高三度空間的袋子，而且要有二個提手。通常是以紙或塑膠做成，主要的功能有二：

　　1、便於攜帶各式各樣較小的物件。

　　2、能爲提供此袋的廠商做廣告。

　　較小的包裝袋，像是化妝品袋等，其設計尺寸是剛好夠一次採購之用。較大尺寸的袋子則設計可視所包裝的商品而定。

　　在設計包裝袋之過程中，將牽涉到四個主要的組群：

　　1、繪圖

　　2、設計師

　　3、零售商或供應商

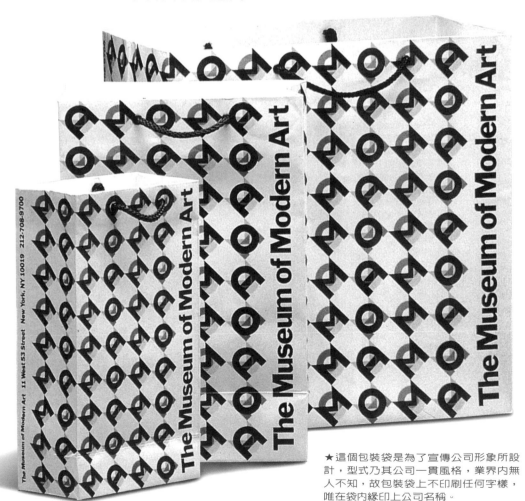

★這個包裝袋是為了宣傳公司形象所設計，型式乃其公司一貫風格，業界內無人不知，故包裝袋上不印刷任何字樣，唯在袋內緣印上公司名稱。

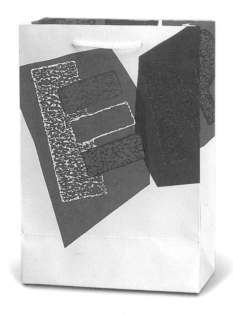
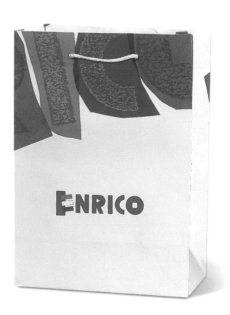

★ENRICO包裝袋設計。

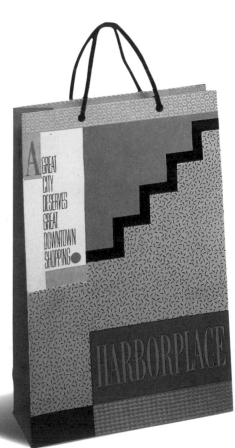
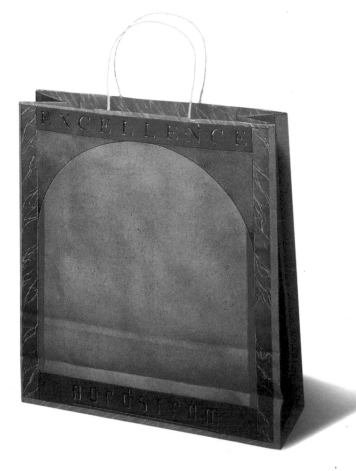

★袋的兩面都印上了有趣的宣傳標語：大城市採購。逐步上升的字與逐
　步上升的圖形使這個袋子蘊含了趣味。

4、經銷商及製造廠商

此外，還有其他個別人士，例如廣告文案、撰稿人，以及行銷研究專家都需要涉入。

在設計包裝袋的圖形時，設計者必需能目測此包裝袋展開時的式樣。這不像平面設計的DM廣告、標誌，或者菜單。包裝袋是一個三度空間，是會移動的媒體，因此在設計過程中最好要溶入「朝氣及活力」的感覺。例如，將圖案整個設計在袋子上就是一種很能吸引人的技巧，平面設計與動畫設計不同，動畫設計的目視背景也是設計者無法掌握的。包裝袋設計者必須注意包裝袋的移動可構成街市中景觀之一。

★PROMAIL PLUS 包裝袋設計。

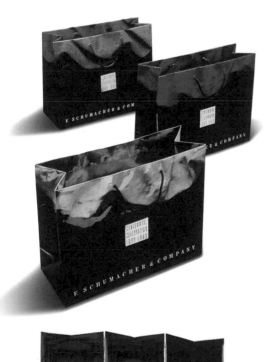

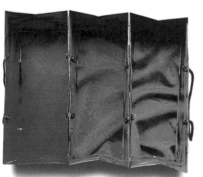

在設計包裝袋時必需利用非常堅實耐用的材質。例如堅實的紙製用紙、合成紙及塑膠等材料，且使印刷油墨或染料完全吸收，使用紙質差的印刷用紙設計效果會大打折扣。雖說製作材質的組織有限制，但是隨著新科技的發展，製作材質將會有更多樣的選擇。

顯然，包裝袋的大小，與運送的距離，是決定其尺寸的主要因素。很小的袋子卻有複雜的設計可能喪失包裝袋的基本功能。有時候尺寸較小的圖案也可用較強烈或對比的色彩來突顯其設計。

包裝袋設計要素

包裝袋最重要的設計在於整體氣氛的掌握，能否使消費者產生共鳴，滿足消費者對人、事、物、地、時各方面的需求，因此區可分為三類：

一、追隨流行，趨向現代化

這類包裝帶追求實用新觀念，講究意識形態表現以及強而有力的視覺效果，緊扣國際流行趨勢並迎合國際

★FUJITA 包裝袋設計。

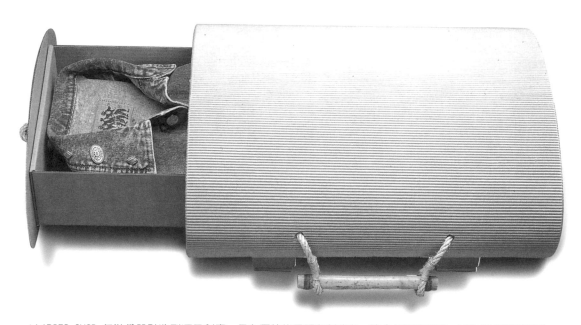

★LAPIES SHOP 包裝袋設計造型深具創意，具有獨特的見解和創造力，符合個性化理念，融入現代設計當中。

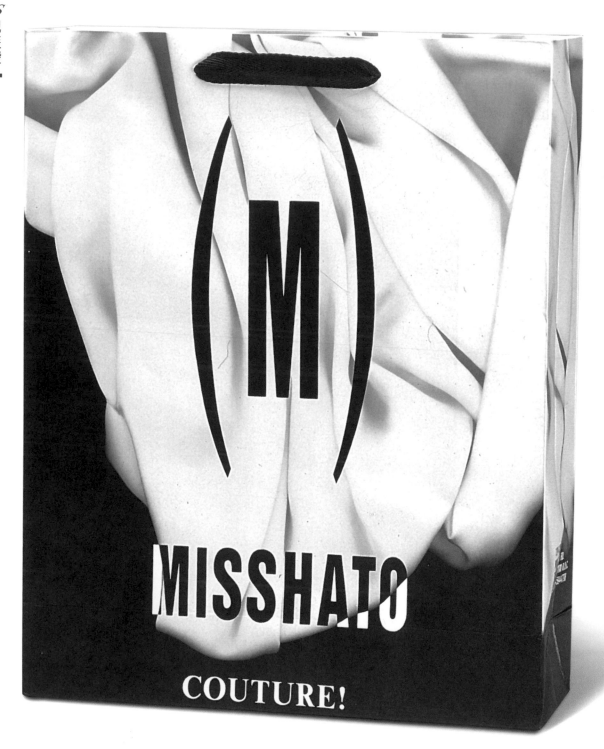

★MISSHATO 包裝袋設計。其引人入勝的包裝，常富獨創而鮮豔亮麗的美感，吸引著來往的行人頻頻回首，為之側目。

市場的需求，因此較適用於時髦、新潮、年輕的西式產品，如煙酒、化妝品、流行服飾店等。

二、表現傳統，著重本土色彩

傳統包裝與現代包裝剛好呈反方向發展，傳統包裝以民族傳統性色彩為訴求重點，適用於本土開發的獨特產品，例如有特色的觀光地區之食品、手工藝品、紀念品等包裝。

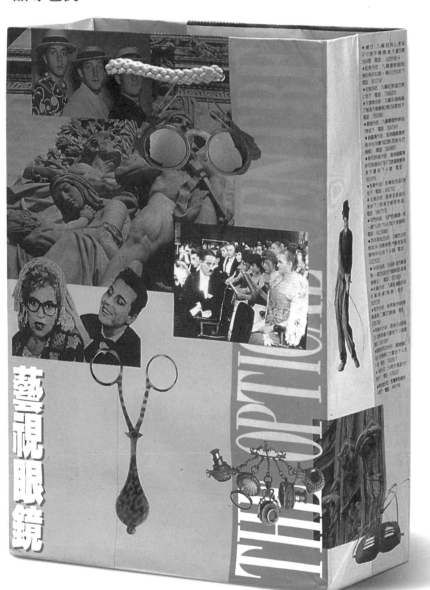

★藝視眼鏡包裝袋設計，在安排所有的資料與圖片上，使其均衡的配置，並做適切的色彩規劃，使其能大量印刷。

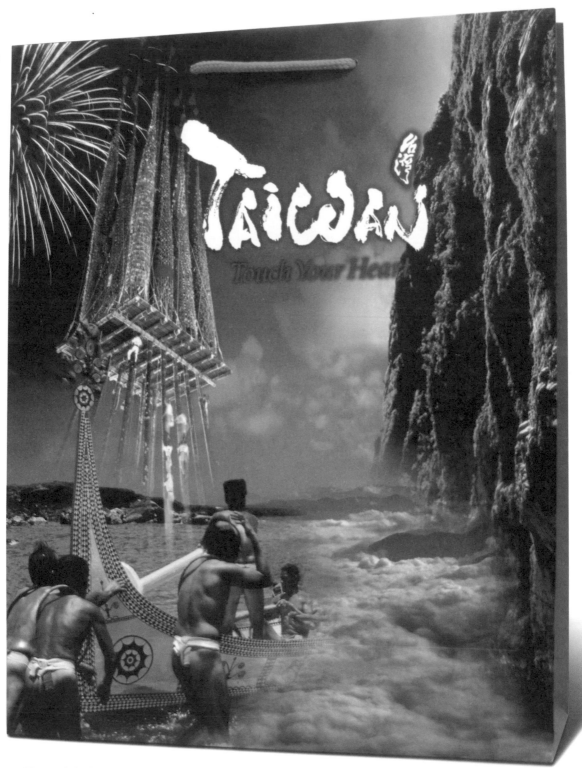

★TIAWAN 包裝袋設計具有本土性色彩的個性。

三、傳統與現代的綜合運用

擷取傳統與現代的設計理念及菁華，展現出全新設計風貌。例如：以傳統的造型，印上現代感的圖案或色彩，或現代造型上兼有傳統的裝飾性圖案。

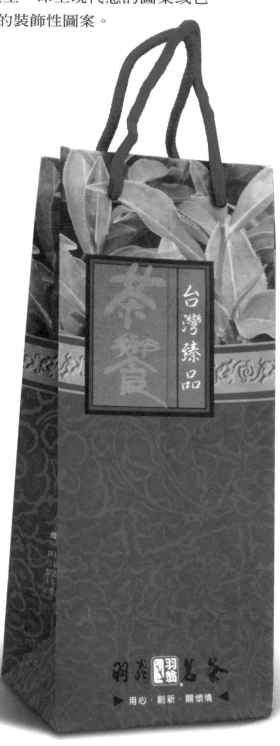

★羽翁茶品包裝袋設計。

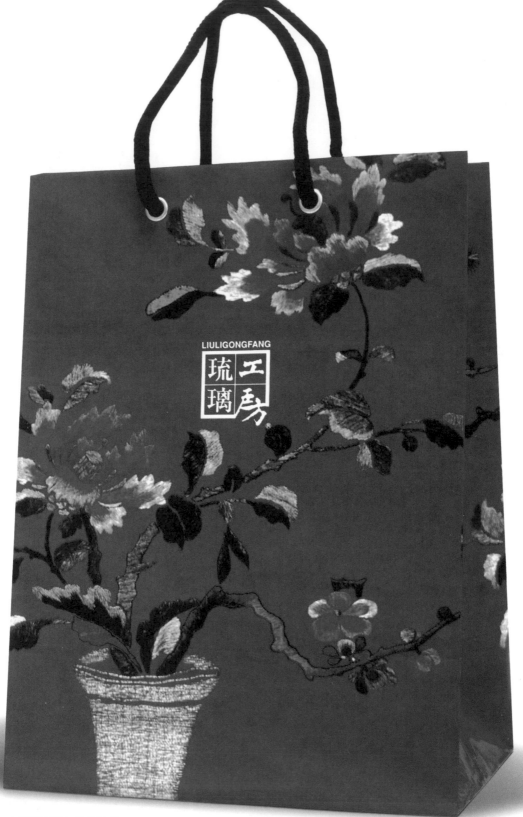

★琉璃工房包裝袋設計。

五、圖形的發展

　　自古以來，插圖一直被宗教、文學、辭典、圖鑑等
所引用，作為文字的輔佐。插圖可以通過圖解而賦予文
字具體的內容。印刷術剛剛發明時，人們利用石材或木
片的凹凸面作版，用黑白線條繪圖的技術來製作插圖。
攝影技術問世後，繪畫開始趨於抽象化，無論是構圖或
技巧，都增添了內容的意寓性、象徵性和風俗性，注重

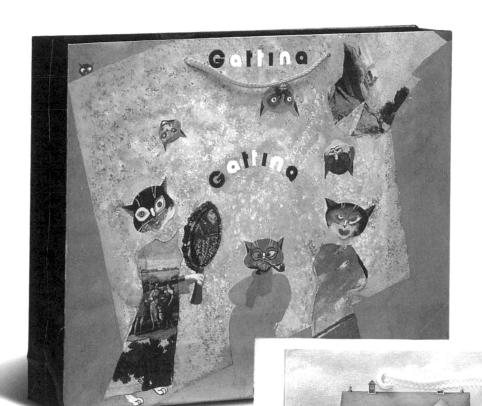

★GATTINA 包裝袋設計，拼貼色
紙拼出了有趣的構圖，然後加以
照像製版、印製在包裝袋上，拼
貼畫紙的效果依然不變，使得這
個袋子簡單卻引人注目。

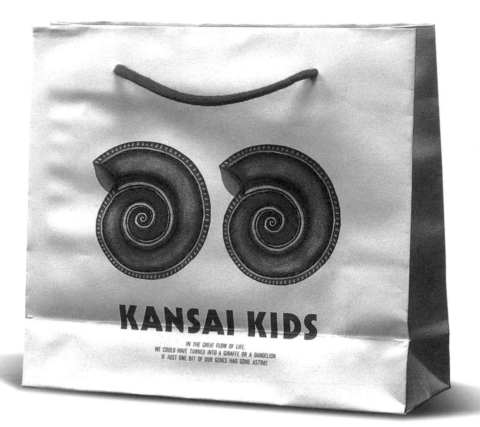

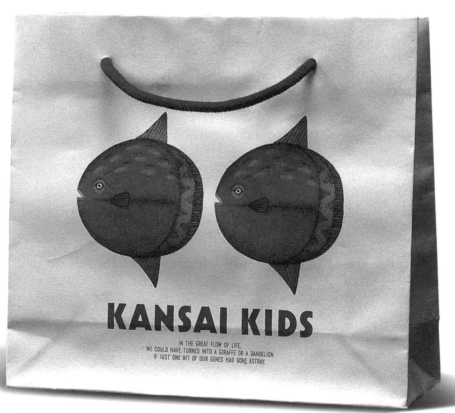

★KANSAI KIDS 包裝袋設計。

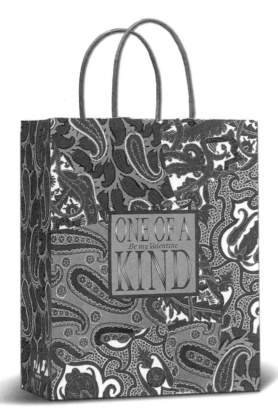
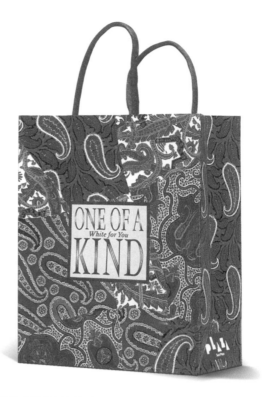

★KIND 包裝袋設計，抽象圖形構想的影像，經常與包裝袋內產品具有關連，且含有強烈的暗示性。

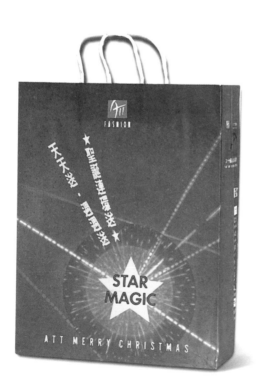
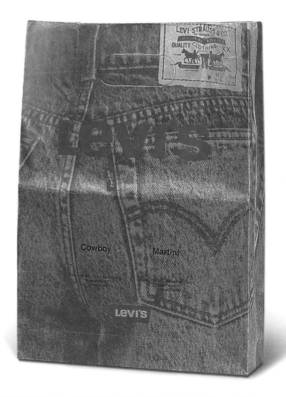

★ATT 包裝袋設計。為了加強商店歡樂的氣氛，設計者用噴畫的方式，設計了這個魔幻風味的包裝袋，印刷體反白加深了賣場氣氛的印象。

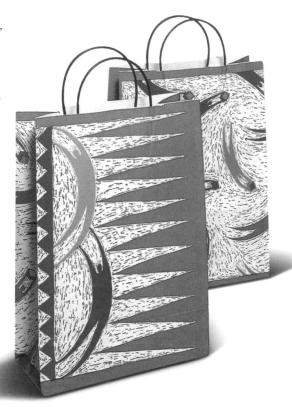

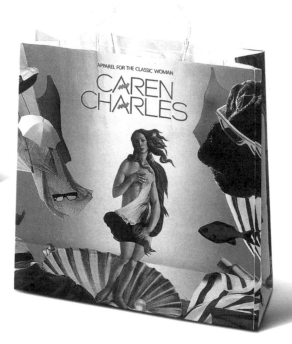

★這是一個不照傳統方式設計的包裝袋,一群人在紙袋上飛來飛去,使得這個袋子較其他為節慶所設計的袋子,更多一分趣味,更添一分光彩。反面則以人形繪出一「B」字母代表公司。

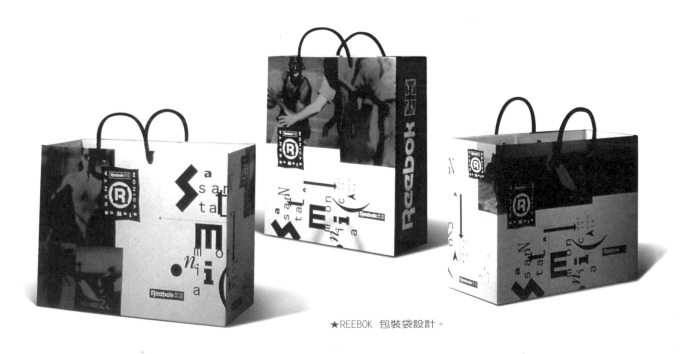

★REEBOK 包裝袋設計。

追求色彩的再現性，重視個性表現。

　　以文字為傳達方式的歷史已久，在十五世紀活版印刷術發明之後，視覺傳達便成為主流。但是，在十八世紀的法國，以文字為主的同時，圖形插畫也極為盛行。此外十九世紀後半，以插圖為主而非文字的出版物相繼出現，如英國的華爾特‧克蘭（WalterGrane）與凱特‧葛利納韋依等人的兒童圖畫書。此外，自十九世紀末開始，許多出版社出版的美術雜誌，當然也極為重視圖版與插畫。

　　近代海報的出現確定了這種以印象為主的視覺傳達傾向。圖案設計除了印刷上的要求外，還可使用照片、素描、抽象圖案及圖表等來加強效果。

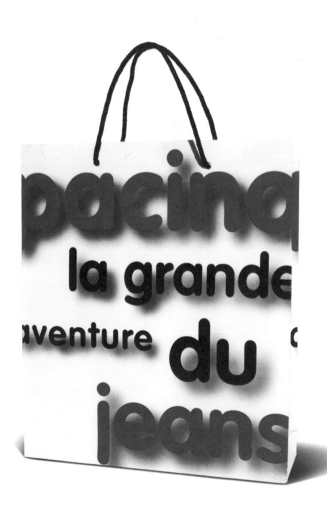

★以文字傳達為主，利用點、線、面的理性規劃列的抽象形式。

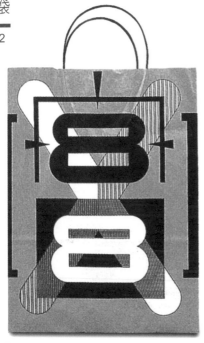

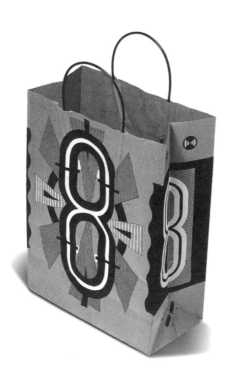

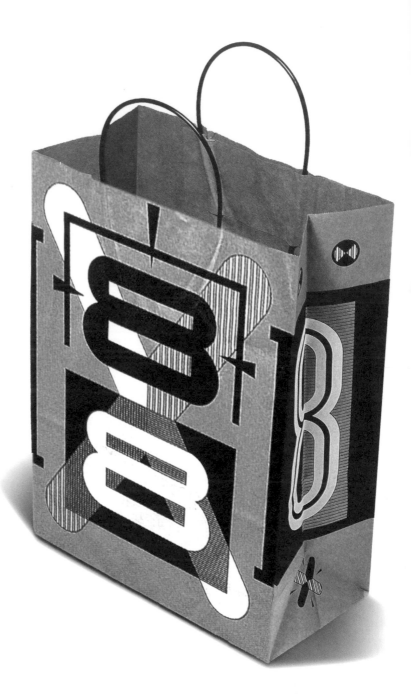

★這個包裝袋的設計主題是——自由。於是環繞著88年的自由被
圖像化了，插畫家NevilleBrody以他一貫的風格創作於紙上。黑
色與白色不透明油墨印在牛皮紙上使人印象深刻。

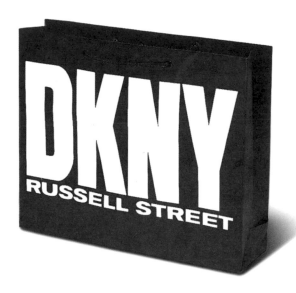

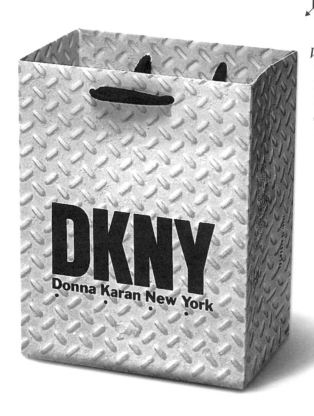

★DKNY包裝袋設計，字體變化及尺寸的改變，形成這個包裝袋設計的焦點，大、小不同的效果增添文字在視覺上的強力吸引力。

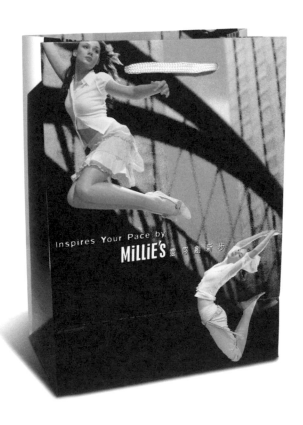

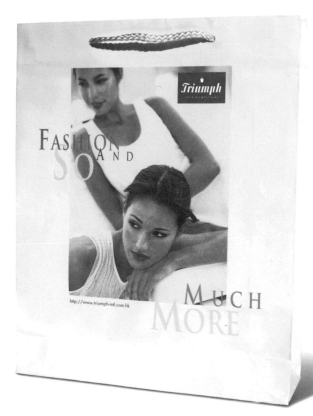

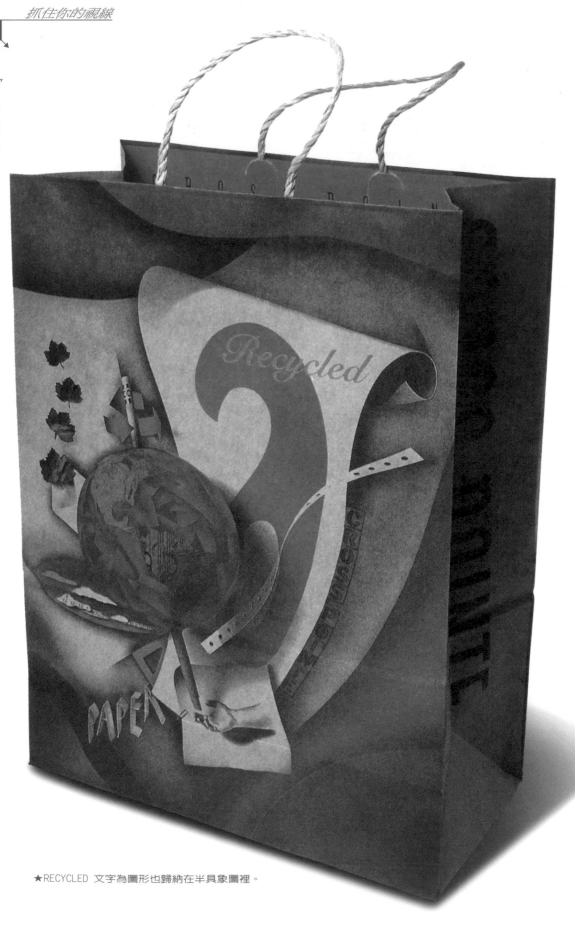

★RECYCLED 文字為圖形也歸納在半具象圖裡。

就圖案設計而言，爲了達成其溝通功能，必須對媒介物有透徹的瞭解，並且也要選擇適合個案內容的表達方式。

包裝袋圖形的應用

商品包裝袋包括了公司名、圖形、色彩等設計要素的容器，所以在圖形整體的表現中，其隱含的印象較爲單純，較易識記。在包裝袋設計上獨創一格與個性顯現上，圖形是較重要的表現要點，也是包裝袋設計者非常重視的部分。

包裝袋圖形的外觀上，通常可以歸納爲：

1、　具象圖形
2、　牛具象圖形

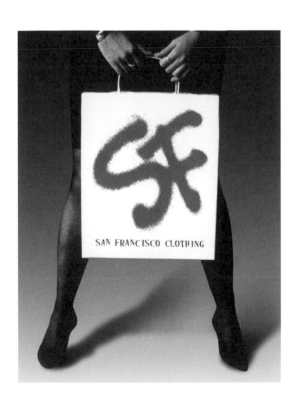
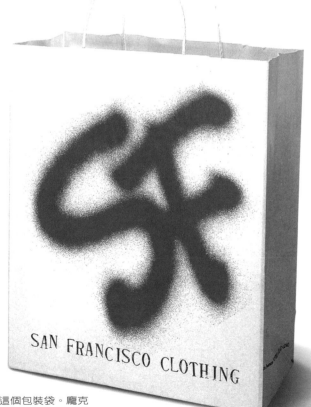

★SAN FRANCISCO CLOTHING流行就是與衆不同，於是有了這個包裝袋。龐克少年傑敖不馴的個性在噴漆的牆上得到了舒解，袋上的SF彷彿就是他們的吶喊，也吸引了他們走進這家龐克服飾店。

ABCDEFGHIJ
KLMNOPQRS
TUVWXYZ
$1234567890
¢Çßç(&.,.:;!?"
"+*/%#†‡‹›¥)

KTV KANSAI TELECASTING CORPORATION

★KTV包裝袋通過文字、色彩、圖形、配置與材質等傳達欲傳達之印象與意念。

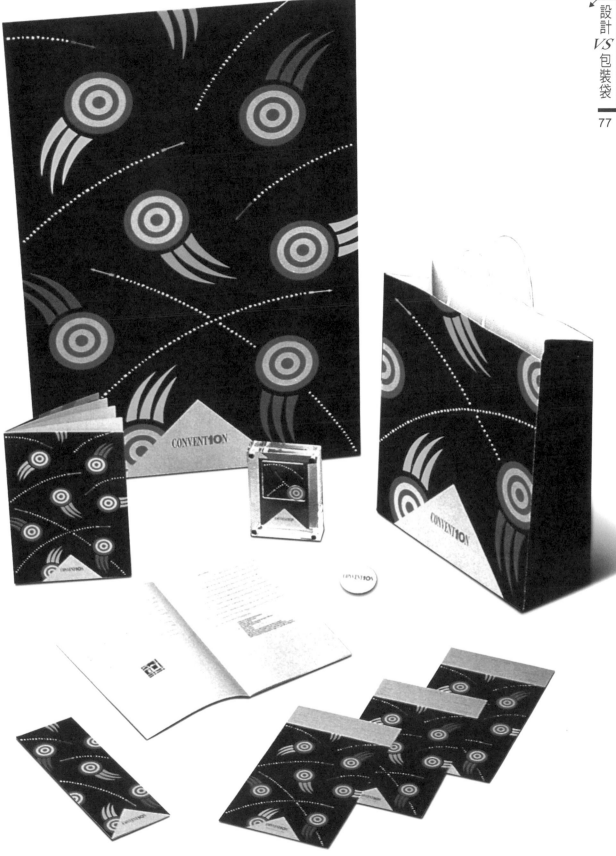

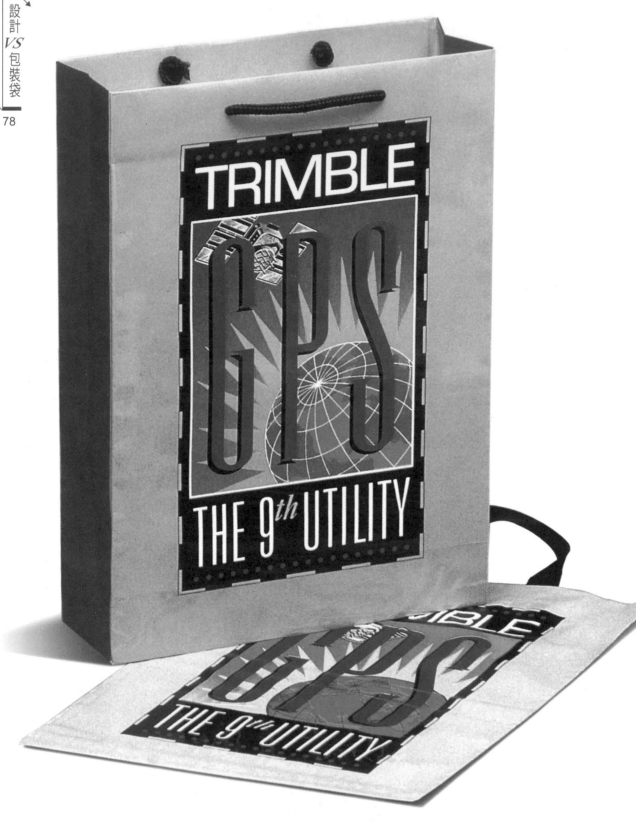

★GPS設計時需要足夠的資料,方能據此設計出所需的包裝袋。圖像資料的獲得途徑:視覺效果測試、陳列展示測試、商站展示測試與消費者意見評估等。

3、　抽象圖形

　　以上三種圖形把包裝袋藉視覺傳達給消費者，激起消費者的心理反應，使他們進一步注意包裝袋的內容而產生強烈的購買慾。

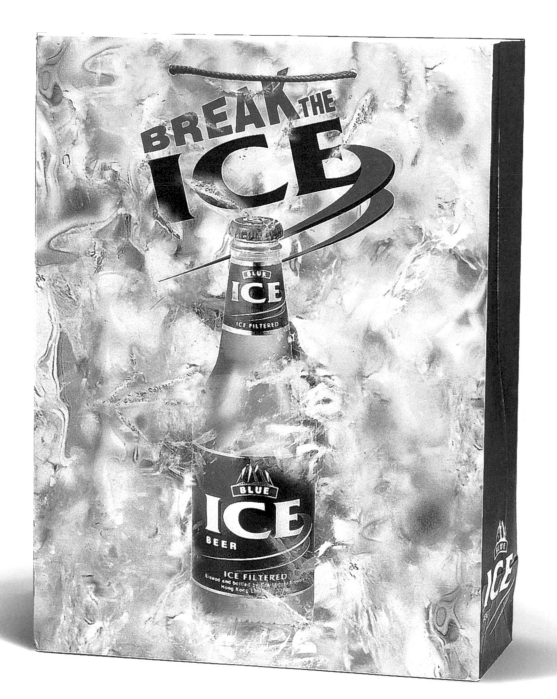

★BREAK　ICE獨特的圖案和躍動的色彩無非是為了吸引消費者的眼光，進而注意到商品品牌的選擇，也正是這家酒廠包裝紙袋的特色。

一、具象圖形

　　自然物、人造物的形象，用寫實性、描繪性、感情性的手法來表現，讓人一目瞭然，一眼就能看出它表達了些什麼，容易讓人由已知的經驗直接判斷或產生聯想，最具體地說明包裝內容物並強調產品的真實感。

　　表現具象圖形的技法，除了描繪法外還有攝影法。表現寫實性時，忠於視覺現象的描繪法，由於設計者描繪技術的高低及運用器具與材料，會對效果有不同程度的影響，較適於重點式的描寫，它的特性能很細緻的表現，但對於質感、色澤用描繪的手法是很難正確表現出來的，只有靠攝影了。攝影在色彩、肌理的表現能力，遠遠超過描繪法。

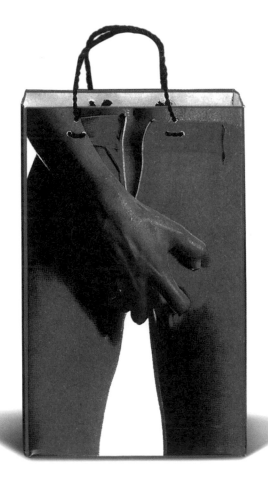
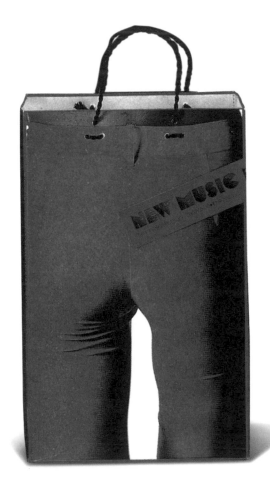

★現代許多新科技陸續產生，對於質感、色澤用描繪的手法是很難正確表現出來，
　只有靠攝影了。攝影在色彩、肌膚的表現能力，是遠超過描繪的。

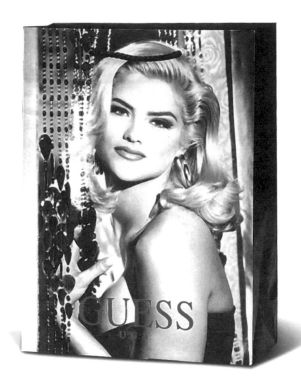

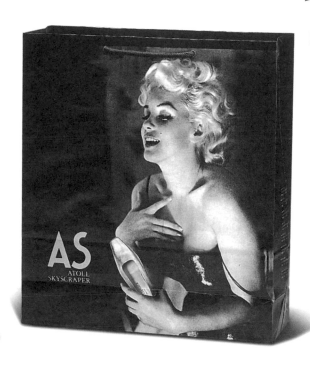

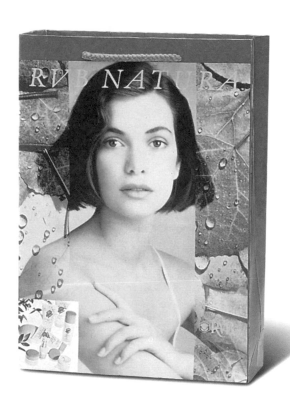

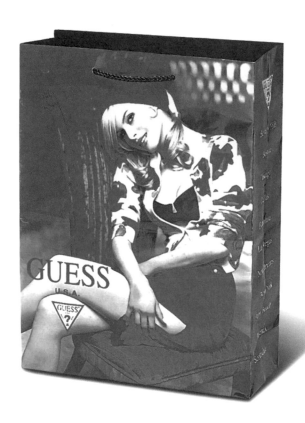

★明星的照片成了最有說服力的廣告，隨著包裝袋子遊走於街頭，告訴每一個路人它們的廣告訴求。

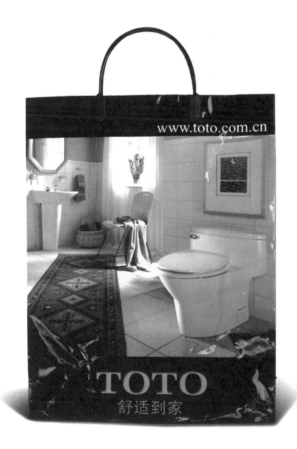

★簡單的構圖配上有趣的照片，這個包裝袋不但包裝了店中的商品，也宣傳了它們。

★LAUDER FORMEN插圖的訴求效果視對象而異，但應該具有人性、機智、幻想、奇異性（非一般性）、
現代感等感覺性形象或較強的魅力與趣味。

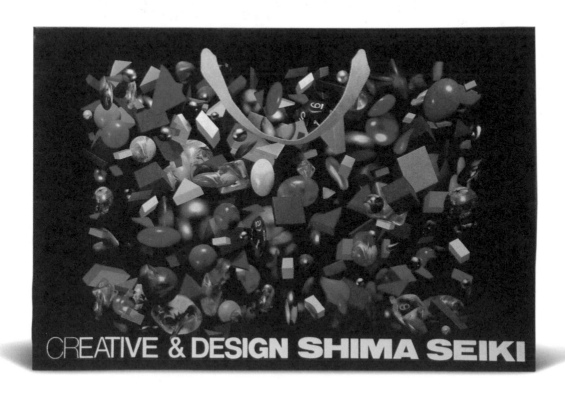

★SHIMA SEIKI包裝袋無形與產品之間，有相關性才能夠傳達產品的特徵。

二、半具象圖形

　　將具象的題材單純化或變形，使其成為介於具象與抽象之間的形象。

　　在半具象的表現中，易使人聯想畫面的具象性與人生理上、心理上的抽象性。把具象與抽象很適當的融合在一起，會具有多方面的吸引效果，使人產生趣味化的感受。

　　這種表現圖形受到了近代繪畫、思潮及現代設計理論的影響，與具象圖形相比在視覺效果上具有簡略、誇張、單純化的特徵。文字作為圖形也歸納在半具象圖裏。

　　半具象圖形的表現技巧可依個人訴求的需要，重新組合具象物，這種圖形的表現較為自由，是極端個人化的。

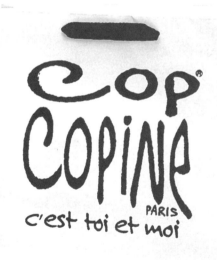

★COP COPINE文字與繪畫的特殊表現，看起來非常有意思。

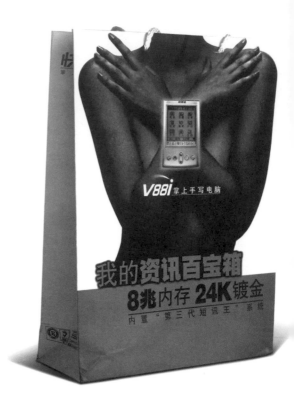

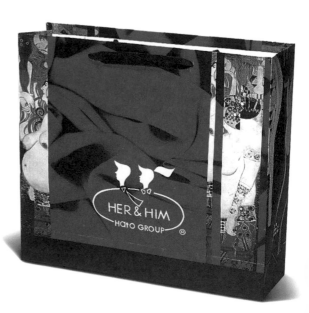

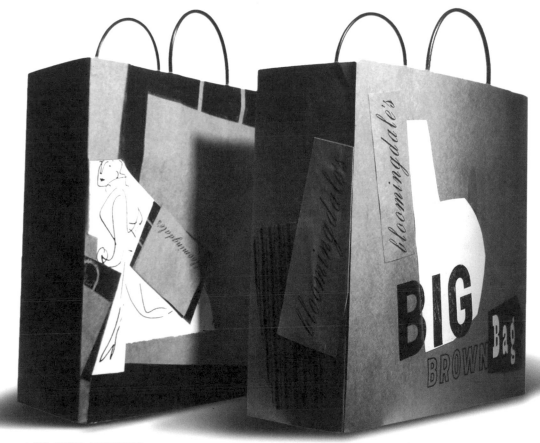

★BIG BROWN 包裝袋設計。

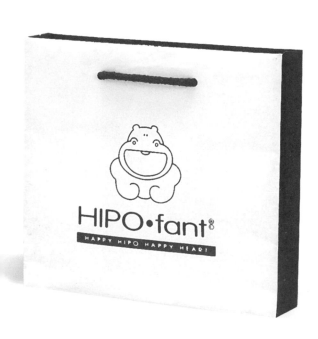

★ 對自然物，用描繪性手法來表現，使人一目了然就瞭解它表達的內容。

三、抽象圖形

　　抽象圖形的構成表現，是利用點、線、面的理性規劃或隨意排列而得的。

　　抽象與具象的重要區分，是把帶有影響內容的形式與不帶相應內容的形式分離開來。前者是具象的（現在的、模仿的、客觀的）形式，後者是抽象的（非再現的）形式。許多抽象的形式，都是由實物衍發出來的。

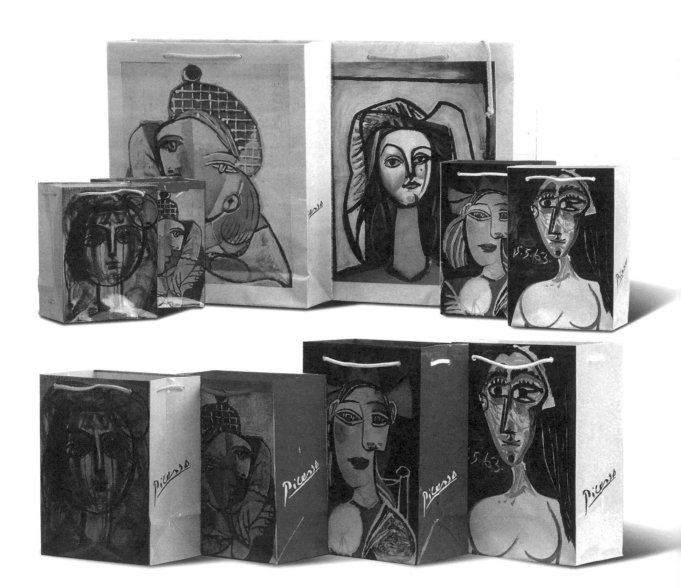

★PICANSO 以上一系列設計為畢卡索的繪畫結晶。這家公司每半年推出一種新款式包裝袋，且常為人所收集。因為用名畫當袋面設計和細繩提把使袋子耐久並易於重複使用，同時也充分的表現出活動看板的廣告效果。最重要的是消費者經常使用其包裝袋，也等於免費為公司打廣告。

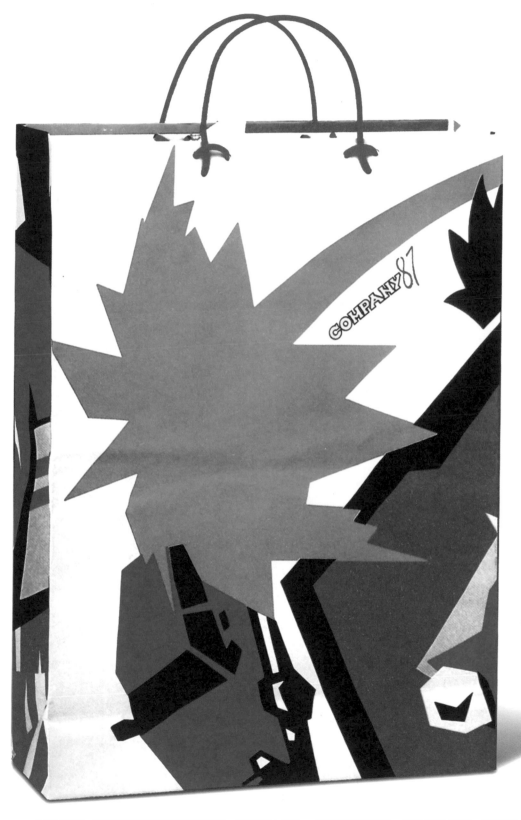

★COMPANY 使用抽象圖形設計的包裝袋,常會使人產生一種簡單或理性的、繁密的秩序感,也能使人產生一種強烈的視覺衝擊效果,達成促進銷售的包裝機能。

　　抽象圖形構想的影像，經常與包裝袋內產品具有關連，而且含有強烈的暗示性。描繪抽象造形，可以藉自然界展現的形體，從大自然中擷取自然的抽象圖形。

　　使用抽象圖形設計的包裝袋，常會使人產生一種簡單的、理性的、繁密的秩序感，也能產生一種強烈的視覺衝擊效果，達成包裝的促銷目的。

　　包裝袋圖形與產品之間，有其相關性的才能夠傳達產品的特徵，否則它就不具任何意義，也不能讓人聯想到任何東西，自然也不能期望它能發生什麼效果，那將是設計師的最大敗筆。

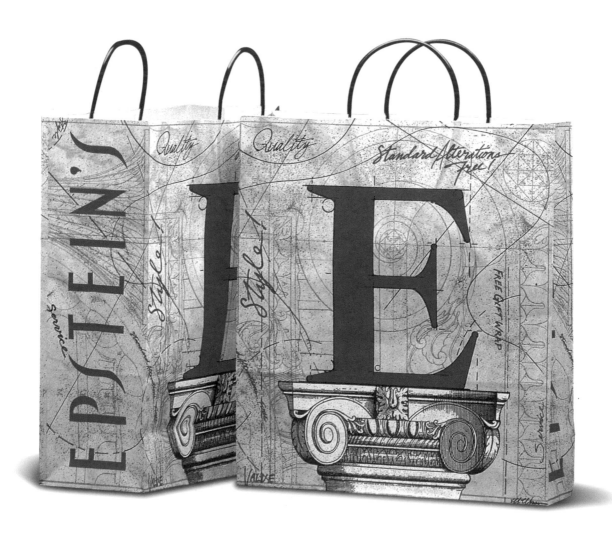

★Epstein相信對一家高級、服務至上的百貨公司而言，聲譽便是一切。這種理念在其使用的購物袋上表露無遺：使用巴洛克式的柱頭和建築草圖表現高貴典雅，再以手寫標語加強這種印象。

★SOSMO SECURITIES 包裝袋設計，利用文字做為圖案的抽象圖形，具有簡明、誇張、單純化的特徵。

★NISSHOIWAI 抽象圖形的構成表現，是利用點、線、面的理性規劃或隨意聯想排列而得的。

圖案意義的表現實例

插圖的訴求效果視對象而異，但應該有人性、機智、幻想、並兼具奇異性（非一般性）、現代感等擁有較強的魅力與趣味。

根據一項關於包裝袋使用狀況的調查結果顯示，女性上班族外出時，總習慣選擇適當的手提包與包裝袋，一手一個，與當天的衣著打扮作整體性搭配。倘若搭配不佳，則會感到忐忑不安，彷彿成為路上行人異樣眼光的焦點。

由此可知，在講究整體美的女性心中，包裝袋具有舉足輕重的分量。

在女性高頻率使用包裝袋的情況下，包裝袋除了滿

松永真圖案系列的意義	
花	花——明朗、華麗，同時含有通俗、流行、趕時髦的意味。
葉	葉——知性節、可塑性大，時髦而精美。
星星	星星——光輝、流行，與其他圖案搭配，可呈出華麗感。
月亮	月亮——漂亮、追求時髦中帶著冷靜，與其他的圖案搭配，可呈出華麗感。
太陽	太陽——明朗、活潑、通俗。
鳥	鳥——優雅、沉著、知性，高貴又時髦。
海鷗	海鷗——優雅、沉著，舒適又明朗。
線	統一其他圖案的陪襯者，本身不具特色。
點	點——其他圖案的陪襯者，本身不具特色。

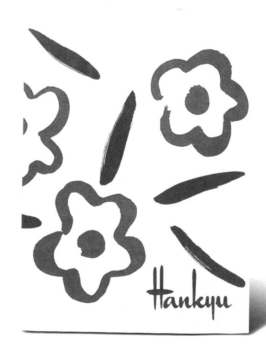

足裝物的基本功能外，更成為一種媒體。

有鑒於此，日本百貨業的主力之一的阪急百貨集團，乃積極策劃創意十足SI（Shop-Identity-商店個性化）戰略，將旗下企業使用的包裝紙、袋全面更新，在不同的花樣與色彩組合中，不僅展現出企業整體的形象美，而且保有各下屬企業完整的個性。

日本著名的平面設計大師松永眞，以「生命‧自然」為主題，為阪急百貨集團規劃出全新的包裝系列。

在內容方面，松永眞分別以花、葉、星、月亮、太陽、鳥、海鷗、線與點等九種圖案象徵不同涵義來進行構圖設計（見P93）。

在色彩方面，則涵蓋了暖色調與寒色調共八種顏色。彼此相互排列組合，烘托出各分公司的特殊定位。

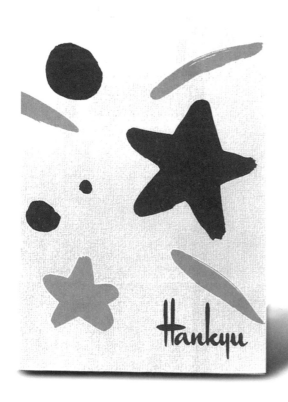 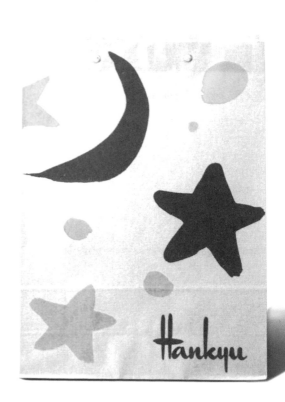

★HANKYU 針對年輕少女的圖案設計。

　　考慮到年齡差異，造成喜好不同。傾向於孩子和年長者的包裝袋設計，設計師採用花與點的圖案搭配，並輔以淡茶色與淡紫色的色彩組合，充分能展現出親和力十足的現代感，繼續吸引老少顧客光臨。

　　而為完全迎合年輕女性顧客的好惡，以星星與線構成公司的包裝袋圖案，恣意揮灑出青春、華麗的流行訊息，以留住女孩的目光。另外以代表幽雅、沈著的海鷗，強調出該公司靠近神戶港灣，具有地緣的吻合性；而以「線」為襯，繪出姣好的包裝袋圖案。

　　松永真依據不同商業圈和顧客的特性，為阪急百貨集團各分店，設計出了圖案不同、色彩各異的包裝袋。而該包裝袋系列，乍看之下似乎雜亂無章，但由於創意原點是一致的，則能亂中有序，形成和諧的整體美。藉

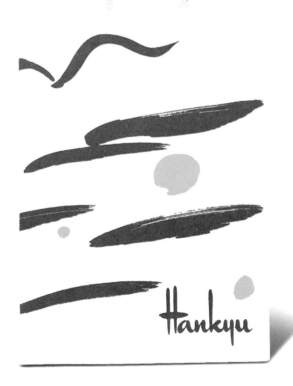

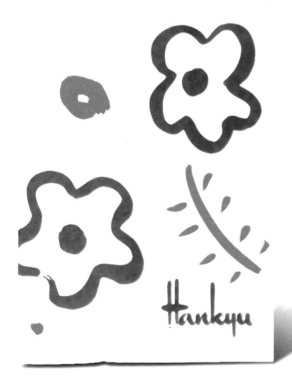

★HANKYU 以港灣地緣的圖案設計。

★HANKYU 針對小孩與年長者的圖案設計。

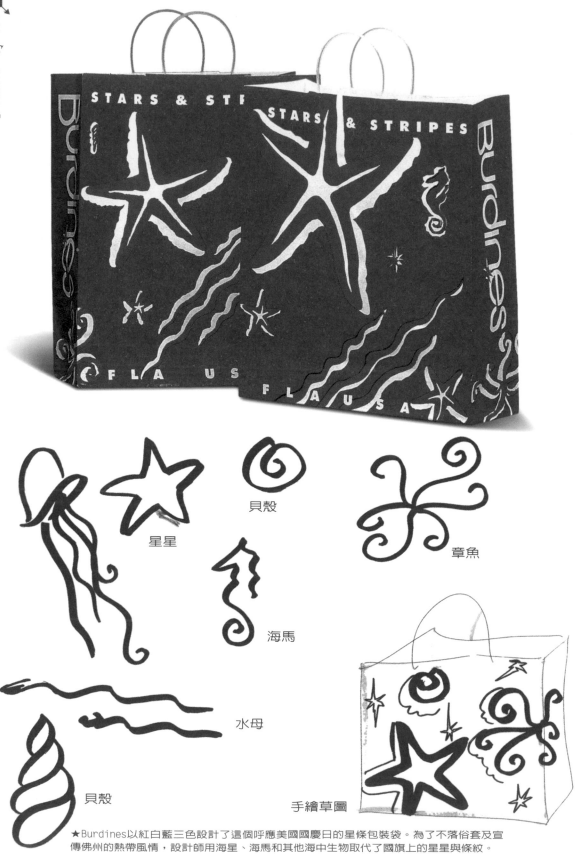

星星

貝殼

章魚

海馬

水母

貝殼

手繪草圖

★Burdines以紅白藍三色設計了這個呼應美國國慶日的星條包裝袋。為了不落俗套及宣傳佛州的熱帶風情，設計師用海星、海馬和其他海中生物取代了國旗上的星星與條紋。

由與顧客接觸頻率最高的購物袋，作為百貨公司改變風格的第一步，引起消費大眾的熱烈迴響，還意外地營造一個顧客可以對圖案組合的想像空間。

六、包裝袋與色彩的關係

　　包裝袋給人的印象不外乎色彩，色彩使人產生注意力，且更容易瞭解其內容。色彩運用具有三種機能：

　　一、企業形象的傳達

　　二、產品色彩的說明

　　三、刺激購買的慾望

　　外在的色彩使人很容易區分為某一品牌或某一企業標誌。許多公司把識別企業的基本色彩延用到包裝上，

★簡單的圖案設計使商店的整體包裝有強烈的CI辨識效果，變色印刷更增強了這種效果。

使之產生統一感。這種現象以百貨公司、禮品公司的包裝紙、包裝袋最為明顯。雖然貨架上陳列各種不同的商品，但是將商品賣給顧客時，必定統一由公司自製的包裝品加以整合，使消費者產生深刻印象。至於包裝色彩最鮮明的項目，要算是食品。在色彩心理學上的運用最為直接。產品特色能在包裝上面以色彩表達其特性，有助於購買者產生直觀認識。我們如果注意超級市場中果汁類產品，便可以瞭解這類產品的包裝用色，一般而言，直接用這類水果的自然色彩，使消費者有較真實的感覺。

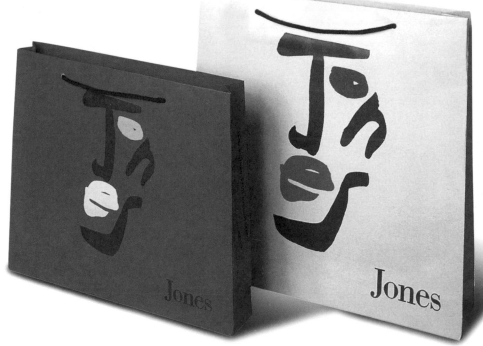

★JONES 包裝計劃包括包裝袋、廣告、整體標示、店內裝潢和CI辨識標記。此包裝袋及一系列包裝物件乃以古典方式設計，因此造成強烈的視覺效果。

　　包裝能刺激消費者產生購買慾，其前提是消費者能接受包裝色彩、包裝的樣式。如果色彩缺乏魅力，再有創意的設計亦是徒勞無功的。

　　優美和諧的色調是最容易被接受的配色法則，而鮮明活潑的色彩最容易引起消費者的注意。

包裝袋色彩運用原則

1、構圖與配色引人注目。
2、能夠提昇產品商業意識。
3、能輔助商品特性。
4、能加強企業印象與現代形象。
5、採具效果的底色搭配。
6、能配合商品展示時的燈光效果。

★FUKUYA 包裝袋設計，顏色的運用是主觀的，富於想象力，沒有任何俗成的規定。

一、包裝袋色彩須具有聯想性

色彩的聯想是以目前所見顏色，喚起過去記憶中的色彩。是一種心理感覺，並非僅以直接的聯想出現，亦會以接近、類似、相對、因果等法則轉換而再現。

二、包裝袋色彩須具有記憶性

色彩的記憶大部分靠色調本身的特性，和個人當時對色彩的印象來決定。每個人的色彩記憶有差別，主要是因年齡、性別、職業、環境不同而不同。色彩的個人嗜好與生活經驗對其記憶力亦有顯著的影響。

三、包裝袋色彩須具有明視效果

色彩的明視度是指顏色看起來清楚的程度。在設計

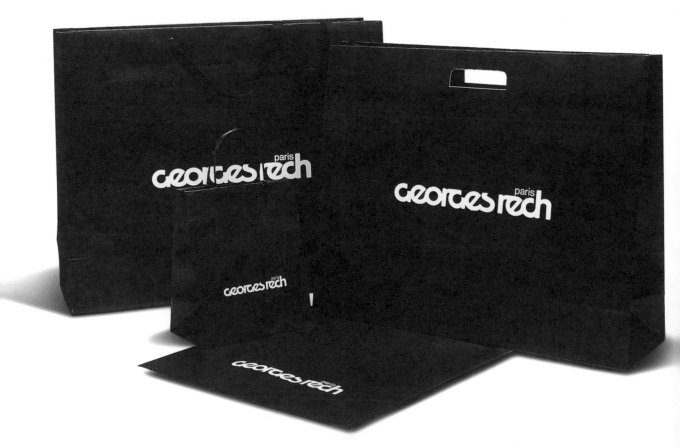

★GEORGES RECH 白與黑是對比色，可根據其組合比例份量的不同，則會產生靜態或動態等各種不同的表現效果。以黑色為主的包裝袋，表現出沈穩莊重的感覺。

時需考慮的問題，除了色彩形態與心理因素外，明視度是最主要的要素之一。

　　色彩變化萬千，不同的組合產生不同的感覺。如輕重、寒暖、軟硬、遠近等。設計包裝袋時不可固守色彩理論。偶爾採用特殊的色澤，或許更能顯現個性、加深印象，突破色彩的禁忌亦是設計上可考慮嘗試的一環。

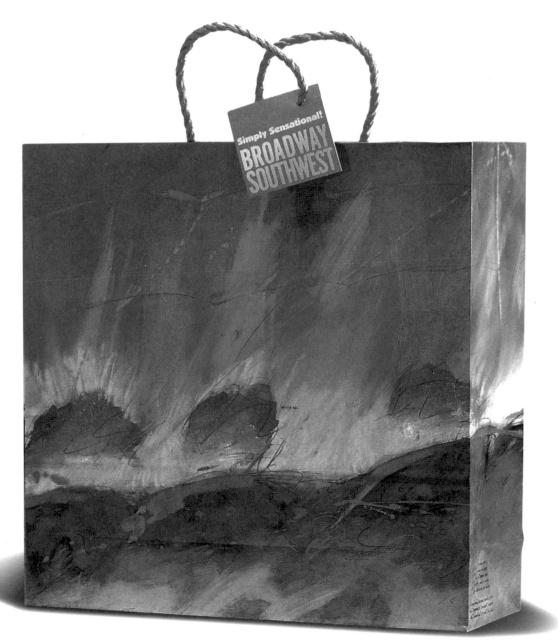

★BROADWAY SOUTHWEST 包裝袋設計。

色彩的機能

色彩在視覺傳達上可產生強烈的視覺衝擊、視覺錯覺，且具易讀性、易識別等機能，因此包裝袋的色彩是十分重要的。

1、色彩的視覺衝擊效果

根據色彩學家們研究實驗結果得知，橙色、紅色、黃色及綠色的視覺效果最醒目；而黃色通常很受人偏愛；藍色則是一個極受歡迎的顏色。但就包裝整體而言，堆積效果有雙重的衝擊，如同樣的品牌包裝，同樣的設計，依次的陳列，可以產生一種單一的、連續的衝擊圖形。

★色彩在與文字、商標、標準字的充分配合，可達至預期的效果。

2、同色彩與視覺效果

　　色彩的合理運用，將成功的吸引人們的視線，對比最大的特徵就是會使人產生錯覺。

　　兩種以上的色彩在一起彼此會相互影響，這與色彩的屬性（色相、明度、彩度）、形狀和所占的空間均有關係。

　　假如深藍色為背景而淺綠色的物體在其上，則淺綠看起來比實際暗些；淺色背景則使深色物體看起較淺些。任何色彩明度的大小亦影響外觀尺寸，淺色的物體（圖）在深色背景上（底），看起來會大些，深色塊放在同面積的淺色背景上，看起來小些；這個原理也可運用在包裝袋上。

★BENETTON FORMULA 1 包裝袋設計。

3、色彩的易讀性

色彩在與文字、商標、標準字的和諧搭配，可達至理想的效果。

黃底黑字、黑底黃字最為醒目。而白底綠字、白底紅字、白底黑字則次之。藍底白字、黃底藍字、白底藍字再次之。效果最差的則為黑底紅字、橙底白字、綠底黑字。

4、色彩與識別產品

色彩過去在工業的用途，在未加工的材料上塗漆使其顯眼、安全。而現在市場上使用顏色標記，則意在吸引消費者的注意力激發其興趣，並且將產品給予區分。

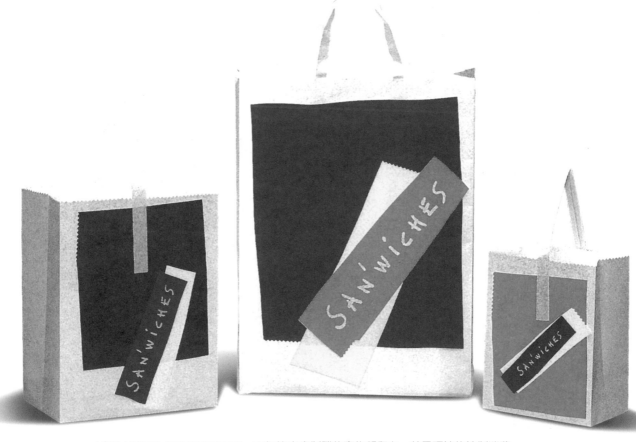

★SAN WICHES 色彩的高度運用，不但能出奇制勝的產生親和力，並且巧妙的控制消費者的購買動機。

在品牌種類繁多的產品中，企業形象之統一規劃，色彩運用至關重要，因為色彩扮演著區別特徵的重要角色。

在印刷技術發達的今天，包裝袋色彩的高度運用，不但能出奇制勝的產生親和力，並且巧妙的引起消費者的購買慾望。

色彩的理念

在認識色彩之前，我們必須先瞭解色彩與光線之間的關係。所謂光線是電磁波的一種。電磁波有波長，根據波長的長短，可分為放射線、X光線、紫外線、可見光線、紅線、短波、中波等等類別。而在可見光線中、波長最短的是紫色，比這紫色更短的，便是不可見光線中的外線。波長最長的電磁波是紅色，而比此波長更長的，稱為紅外線。可見光線包含有從波長最短的紫色一直到波長最長的紅色，共有七種顏色。然而事實上，並不是只有七種顏色，而是包含了無限個相連續的色彩。三原色在可見光線中，尚可分為三大類，主要是最短的

★加色混合：色光三色為橙紅、綠、青紫，三原色相疊分別產生洋紅、黃、藍三色，第二次三個等量混合時，會成為白色無色光。

★減色混合：色料的三原色為洋紅、黃、藍。色料的第一次混合出現橙紅、綠、青紫三色，第二次三色等量混合後，變成黑色。

青紫色（VIOLET BLUE），中間的綠色（GREEN），以及波長最長的橙紅色（ORANGE RED）。這三種色彩，稱為色光的三原色。如果將這三種顏色重疊在一起，便可將所有的色彩表現出來。若拿三張這三種色彩的幻燈片重疊一起，利用幻燈機來投影，會發現三種光重疊變成白色光。這種混合稱為「加色混合」。相反地，也有所謂的「減色混合」。這種的三原色是洋紅色（Magenta red），綠青色（cyanine blue），以及黃色（Hanza yellow），也就是色料的三原色。廣告顏料或印刷油墨的色彩混合，就是用此色料的三原色，再加上黑色，而成四種印刷基本色。

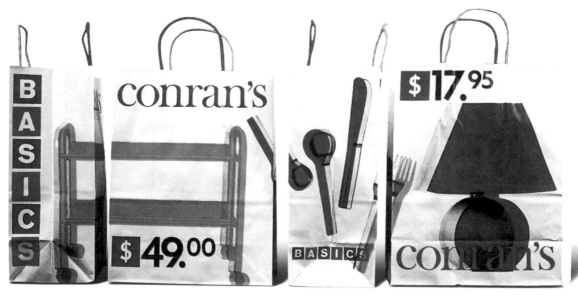

★CONRANS 色料的三原色：重疊部分產生減色混合，不重疊部分為中間混合。

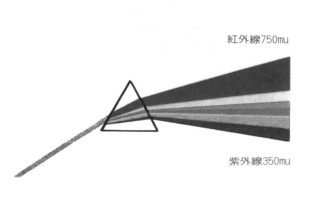

紅外線750mu

紫外線350mu

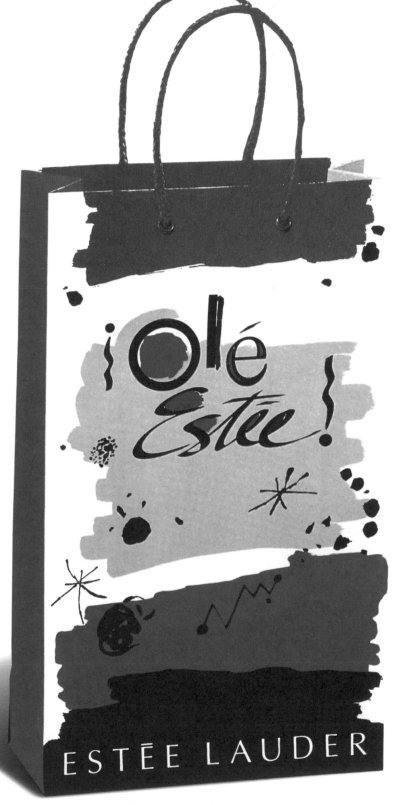

★ESSTEE　LAUDER顏色的運用是主觀的，也沒有任何成俗的規定。這四種
顏色富於想像力的運用，對印刷上色有很重大的影響。

印刷油墨的色和光的色

平面設計上，經常使用印刷油墨與廣告顏料，及最近以電腦藝術影像表現作品的色光原色，這種印刷用油墨與電腦顯示的色彩根本是不同的。

廣告顏料或印刷油墨色彩，愈混合愈渾濁，是一種減法混色；而電腦的色與色光一樣，是屬於愈混合愈明亮的加法混色。顏料的三原色是Y（黃）、M（紅）、C（藍），而光的三原色為R（紅）、G（綠）、B（藍）。

光的三原色混合時會變成白光，廣告顏料或印刷油墨的色混合時會變成黑色，熟悉使用色光的混色，把光的三原色中各兩色混合時，會變成顏料的三原色。

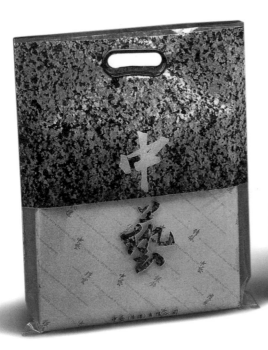

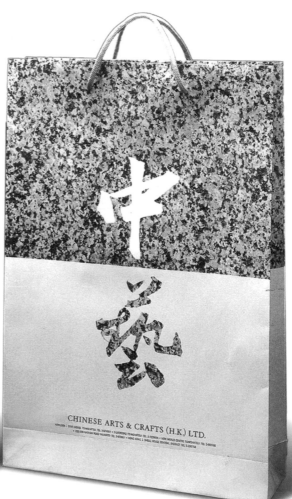

　　用來進行平面設計的色光，與過去的色彩不同，除了在光度上具有超鮮豔的發色特性外，對視覺上的衝擊也很強。

　　從光的質量進入視覺細胞，產生與色的對應，到心理意識探討反應，顏色絕非一成不變，而是隨著背景改變色彩表面關係。色彩的研究是運用色彩的色料特性來表現。從心理反應到塑造情景都是這樣，而效果卻因人的感覺、態度、記憶、聯想、喜好的差異及對色彩的感受，隨著年齡、性別有所不同。

　　（1）物理性——光源能量反射與物質色彩之間的關係。

★P.C.C.S彩度階段。

p粉色調											
it淺色調											
b明色調											
v鮮色調（純色）											
dp深色調											
dk暗色調											
d純色調											
itg淺灰色調											
g灰色調											

（2）化學性——指色料的製造與改良。

（3）生理性——眼睛對色彩的感覺。

（4）心理性——指視、聽、味、觸覺對色彩的反應，受表面明度、色相、彩度所影響。產生的強弱、興奮、華麗、樸實等感情聯想效果。

（5）表現性——能把我們感覺和想像到的事物形體，透過色彩表現在立體造型上，利用色與形的構成要素，傳達設計的精神。

如何對色彩熟悉的掌握運用，是成為一個設計師創作成敗的關鍵。而對於色彩學說的基本知識必不可少，但若更深入瞭解色彩的心理性並且實地的運用，將更有幫助。

★採用月曆的形式創意獨特、繽紛的色彩、不流俗的文字設計，使這個包裝令人難以忘懷。

色彩的三要素

　　色相、明度與彩度，就是色彩的三要素。所謂的色相是指紅色、藍色等顏色的區分；而明度則是指顏色的明暗程度；彩度就是顏色的鮮豔或淺淡程度。同一種色相，加上白色或黑色，其明度就會有所變化；而不同的互補色間的混合，其彩度也會有所變化。簡而言之，有彩色的顏色色相；有彩色再加上無彩色混合，則會產生明度上的變化；而相對互補色的混合，也會造成色彩的變化。

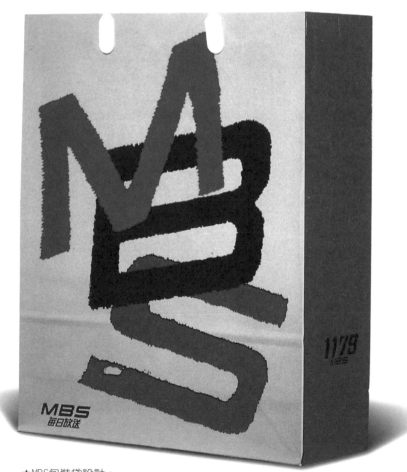

★MBS包裝袋設計。

　　像這種色彩的變化，可以利用色立體表現出來。在色立體的外側，其彩度最高；在色立體的上部，其明度最高；而在下面則代表低明度。

色環圖

　　色料的三原色，到底會組合出什麼顏色呢？在我們選出幾個基本的顏色，亦即色環圖中的十二種顏色。而在這個色環圖中的每個顏色，其對面亦即圓周圍180℃的位置，正好是互補的顏色。不過，實際上在顏料色彩中，有些顏色並沒有在這色環圖中，例如白色、黑色和

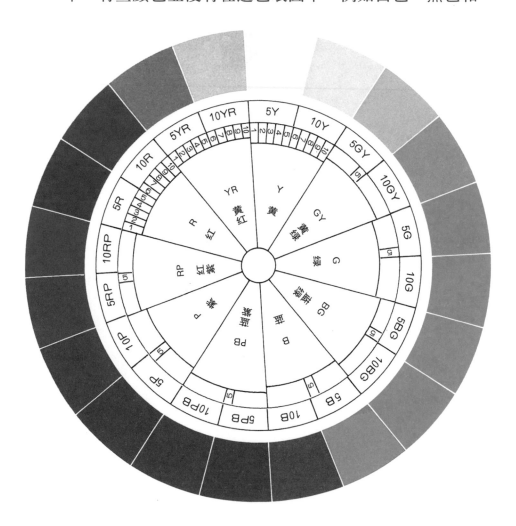

★曼塞而表色系的色相環，各色相的第5號為代表色相，直徑兩端為補色對比。色相環可分紅、黃、藍三個主要色系，每一色系均受一個主色所分配。

茶色。白色和黑色稱爲無彩，白色和色環圖中的有彩色並不相同，因此，沒有放入色環圖中，而茶色則是因爲其爲無彩色再加上橙色所調出來的，故亦不列爲考慮。換句話說，茶色就是橙黑色，因此橙色與茶色的色相是相同的。

色彩的心理錯覺

由於眼睛的錯覺關係，不同明度和純度的色彩，常有不同的感覺。如下：

(1)前進色和後退色——紅、黃、橙等暖色有一種膨脹和縮短遠離的感覺，稱爲「前進色」。

青、靛、紫等冷色，有一種收縮和遠離的感覺，稱爲「後退色」。

後退色比前進色顯得較弱，在暖色底色下，常有低陷深度的感覺，但綠色是在中間狀態，不是前進色，也

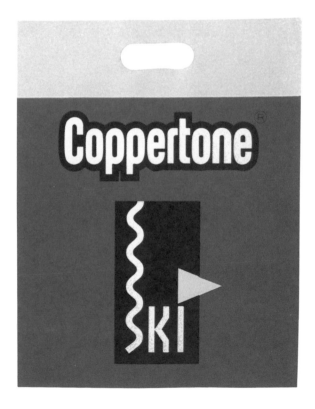

★COPPERTONE 不同明度和純度的色彩，會產生不同面積的感覺：明亮的色彩比陰暗的色彩有較大感覺，而暖色比冷色有較大的感覺。

不是後退色。

（2）色彩的面積——不同明度和純度的色彩，會產生不同面積的感覺，明度的色彩比陰暗的色彩有較大的感覺，而暖色比冷色有較大的感覺。

（3）色彩的質感——色彩有柔軟與堅硬的感覺，淺淡色彩有柔而滑的感覺，而深暗色彩比陰暗的色彩有較硬的感覺。如黃色和粉紅色顯得軟弱無力，青色則顯得較為堅強，金銀色則閃閃生光，有金屬的堅硬感。

（4）色彩的重量——色彩有輕和重之分，明亮色彩如黃、橙等色便有輕快活潑的感覺，陰暗色彩如藍、紫等色則有沈重遲鈍的感覺。

（5）色彩的密度——薄的色彩如青、綠等冷色，因其密度較小，便有一種濕潤和透明的感覺，稠的色彩如紅、橙等暖色，因其密度較大，常有一種乾燥和不透明

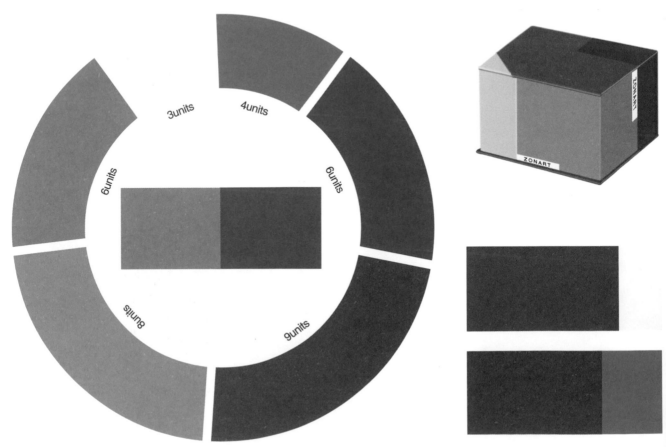

★利用面積比所作的色彩調和

的感覺。

（6）色彩的安全感——一種色彩設計，假如上半部是陰暗的色彩而下半部是明亮的色彩，變成上重下輕，便有不安全的感覺。紅、橙等有刺激性色彩，表現感覺和危險，而綠色則有溫和的感覺，代表安全。

（7）色彩的疲勞感——太鮮明或太晦暗的色彩都有疲勞的感覺，前者刺激力太強，容易使眼睛疲倦，後者則須要集中視力才看的清楚，也容易使眼睛疲倦；紅或紫色的疲勞作用最大；而綠色的疲勞作用最小。

互補色

請注意看附圖的二混合色，外側是減色混合，而內側是加色混合。減色混合方面，由青綠色的圓與紫紅色的圓重疊在一起，則變成青紫色；而紫紅色與黃色的圓重疊在一起，則變加色混合的內側，也就是紫紅色、青色及黃色。因此，加色混合與減色混合有互補的關係。而紫紅色與黃色色混合會變成紅橙色，其互補色就是青

★小面積的視覺異常，由遠處看，這些色點會產生曖昧之色彩效果，而不易辨識正確。

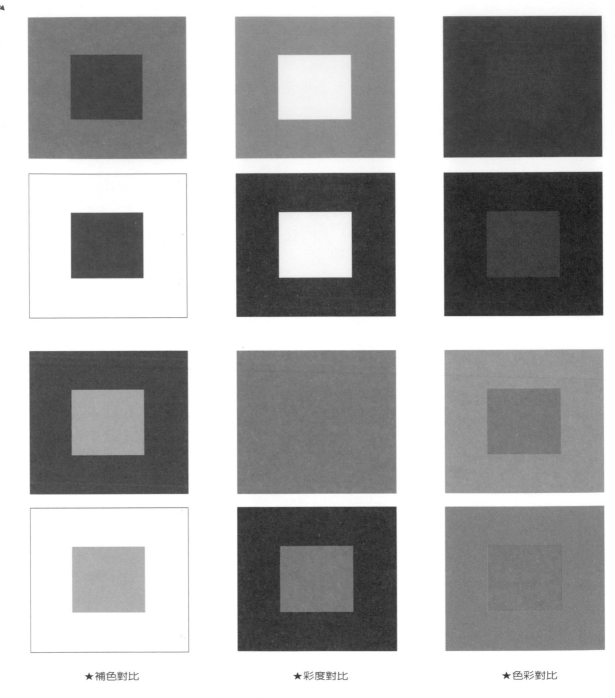

★補色對比 　　　★彩度對比 　　　★色彩對比

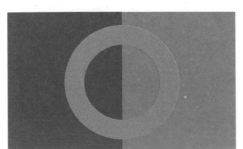 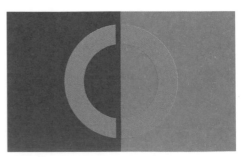

綠色；青綠色與黃色混合會變成綠色，其互補色就是黃色。這種互補色的關係，對於攝影的彩色底片與印刷油墨上色的瞭解，扮演著極為重要的角色。

色彩的立體效果

色彩立體效果是因色彩所產生遠近感的差異而形成的。如果凝視圖P118，會覺得紅、橙、黃看起來較前面；而藍、紫則往後退；但是如果像左圖一樣，用左右瞳孔的外半側來凝視圖P118，則會覺得藍、紫在前面，而紅色在後面。反之若以左右眼的內半側來看，其結果會相反。這種色彩立體效果，是色差所造成的結果。換言之，以瞳孔的外半側來看，使有如透過三稜鏡來看一

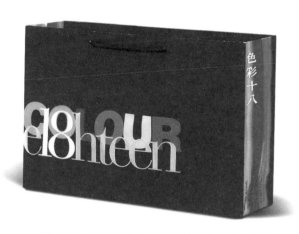

★色彩十八　包裝袋設計，利用特殊的色彩，突破色彩的禁忌亦是設計上可考慮的一環。

★以黑色隔開作為互補色的調和。

★以白色隔開作為互補色的調和。

★互補色的應用具有強烈對比。

★以面積比的關係，所作的色彩調和。

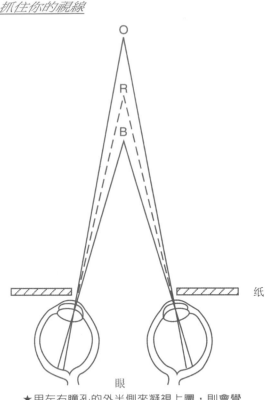

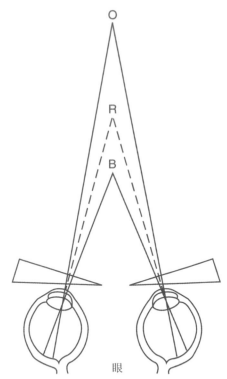

★用左右瞳孔的外半側來凝視上圖,則會覺得藍、紫在前面,而紅色在後面。反之若以左右眼的內半側來看,其結果會相反。

★透過三稜鏡來看一樣,具有同樣的效果。通過三稜鏡的光,會使短波長(藍色系)變大,而使長波長(紅色系)變少,因此0點是光源,B點則是藍色光,而R點是紅色光的位置。

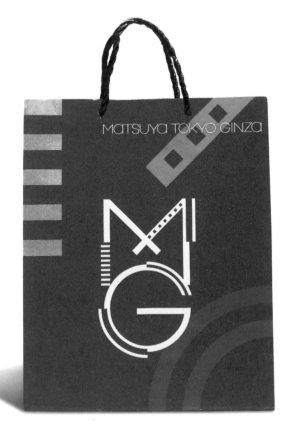

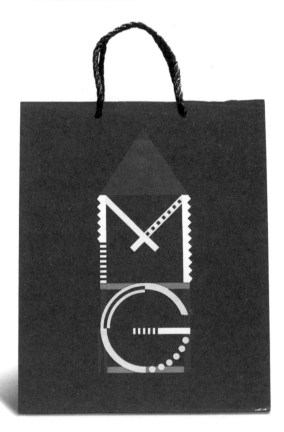

★利用色彩的效果,表達商品的實用技能,採用幾何形與自由形的組合,加上律動的色彩,以表達商品的主題。

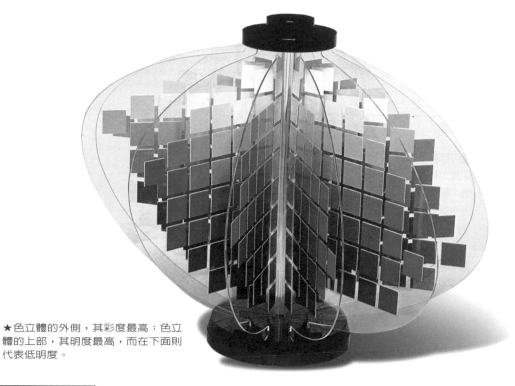

★色立體的外側,其彩度最高;色立體的上部,其明度最高,而在下面則代表低明度。

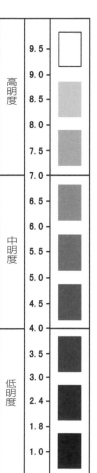

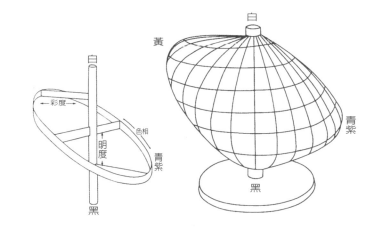

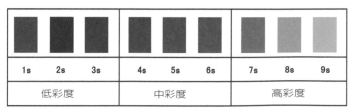

樣，具有同樣的效果。通過三稜鏡的光，會使短波（藍色系）變大，而使長波（紅色系）變少，因此0點是光源，B點則是藍色光，而R點是紅色光的位置。

色彩的對比關係

對於包裝圖案設計人員而言，顏色中最重要莫過於色彩的對比。所謂的對比有各種不同的方式，主要的有

★色彩立體效果是因色彩所產生遠近感的差異，如果凝視上圖，會覺得紅、橙、黃看起來較前面；而藍、紫則往後退。

★色彩在視覺傳達上可產生強烈的視覺衝擊、視覺錯覺、具易讀性、易識別性等機能,因此包裝袋與色彩是息息相關的。

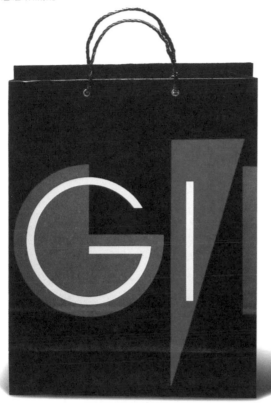

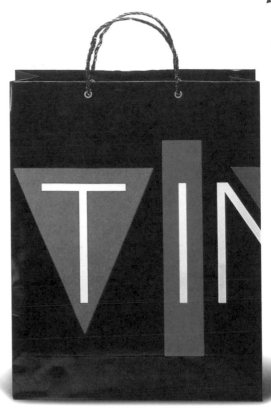

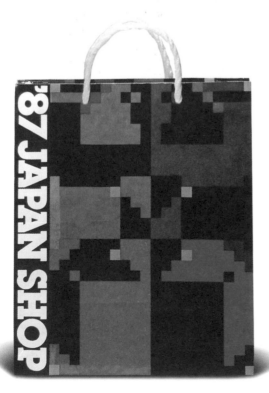

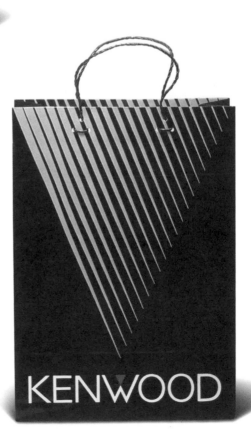

色相對比、明暗對比、寒暖對比、互補色對比、同時對比、彩度對比，以及面積對比等七種。其中對比的方式不同，則會呈現出調和或不調和的色彩。所謂的調和亦即不論有多少顏色在一起，看起來只有一個顏色特別顯目，而不產生混亂，整個畫面看起來有一致的和諧感。但是，調和感含有極大的主觀成份在裏頭，因此，色彩組合的調和感會因人而異。

調和並沒有一定的標準，而應從自己的審美觀點來搭配組合色彩。但是對於對比的效果，一般而言，需有客觀的共識。例如，紅茶如果加上砂糖，則會使紅茶喝起更甘甜，這就是一個事實，誰也無法否認。但是，一杯紅茶到底要加多少砂糖，喝起來才覺得調和順口，則

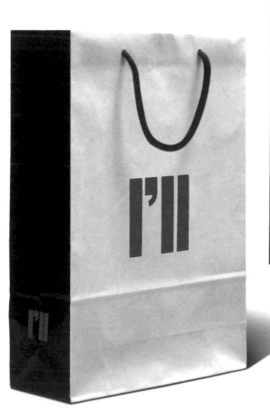

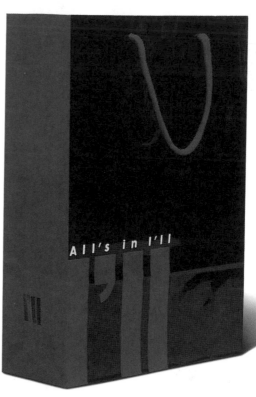

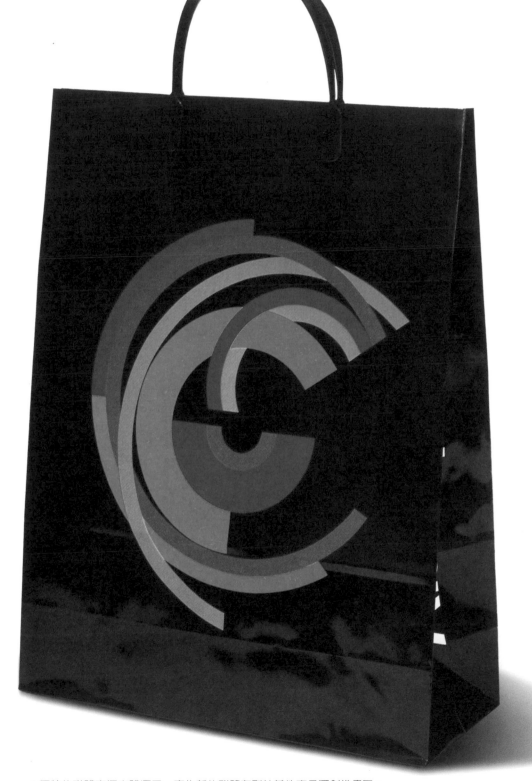

★獨特的聯體商標字體運用，產生新的群體有別於其他商品獨創性畫面。

★CADAS包裝袋設計。

★JESSICA包裝袋設計。

★XIN SPORTING 包裝袋設計。

★MOUJONJON 包裝袋設計。

是因人而異了，紅茶加砂糖，便是一種對比；而要加多少糖才合適，便是一種調和。

色相對比/Contrast of hue

把同樣的橙色放在紅色背景及黃色背景上，紅色背景上的橙色會有黃色的味道，而黃色背景上的橙色會有紅色的味道，當色相不同的兩色相並置時，兩色的色相各會出現向色相環的方向移動的效果，這種現象被稱爲「色相對比」。

彩度對比/Chroma Contrast

彩度鮮豔的色彩與彩度低而混濁的色彩並列時，

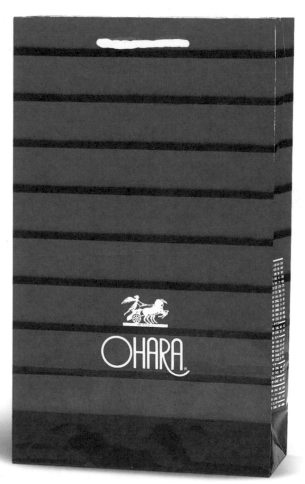

★OHARA 包裝袋設計，具同時對比的效果。

鮮豔者會更鮮明，而混濁者會更混濁，此稱為「彩度對比」。彩度對比會清楚的看出，通常是色相距離較近的狀態時。

同時對比/Simultaneous Contrast

如果看到互補色對比，即使眼睛閉起來，也可以持續地看到這種對比的現象，這是因為視覺暫留的緣故。如果這種情形，同時出現同一個畫面上，則稱為同時對

NORTH MARINE DRIVE

★在袋口中央軋出彎月形的縫，作為隱形提手。

★同時對比的效果。

★同時對比的抑制。

★有彩色也因背景深淺之對比而產生變化。

★在白線相交處,會覺得有黑色陰影存在。

★因為明度對比的關係,白色上的灰色看起來較黑色上的灰色暗,其實是同一明度的灰。

★邊緣對比,灰與黑相接的A處,看起來比灰與白相接的B處亮些。

比。上面有兩種顏色並在一起，其中一種顏色比較接近純色，而在中間的顏色，看起來好是純色的互補色。例如在紅色中若放置黑線，但是這個黑線看起來並不是純粹的黑，而是有點像是紅色的互補色綠色。這時，如果再放置深茶色與綠色重疊，看起來便像是黑色。像這樣將二種顏色組合起來，容易產生同時對比的色彩。

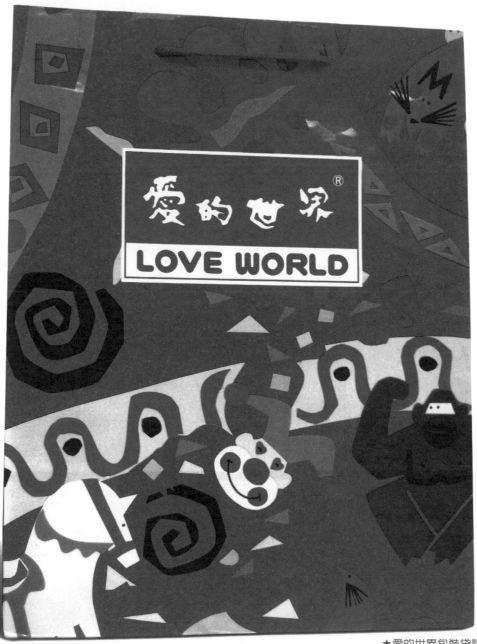

★愛的世界包裝袋設計。

明度對比/Value Contrast

　　白與黑是對比色。而根據其組合比例份量的不同，則會產生靜態或動態等各種不同的表現效果。如果白色較多，則會覺得比較明亮而輕快；如果黑的較多，則會表現出沉暗莊重的感覺。此外，這種黑白對比的原理所產生的明暗效果，通常也被運用在色彩搭配中。

繼續對比/Sucecessive Conrast

　　看了一個色彩之後，再看另一個色彩時所產生的對比現象稱為「繼續對比」，前面看的色彩會影響後面看的色彩。在黑背景的綠色圓形注視一會兒，然後再把目光移至白色背景上時，則圖形會現出紅色，這就是「繼續對比」現象。

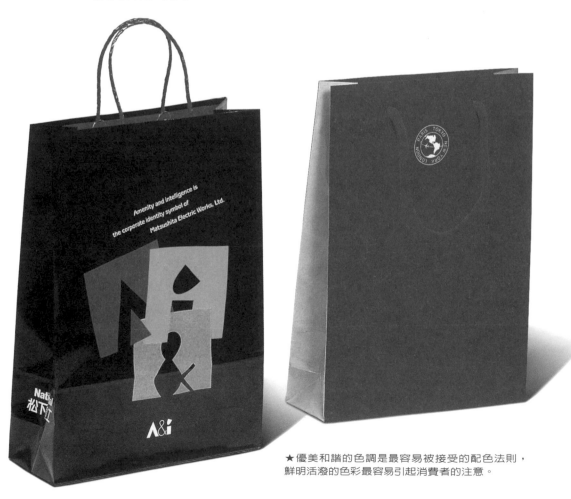

★優美和諧的色調是最容易被接受的配色法則，
鮮明活潑的色彩最容易引起消費者的注意。

補色對比/Complementary Contrast

　　如果看到紅色的四角形畫面，然後閉上眼睛，可以發現眼睛會浮現出綠色的四角形；如果看到青紫色的四角形，閉上眼睛，就可以看到黃色的四角形。這種紅與綠，青紫與黃色，便是一種互補色的關係。另外，水藍色與橘色也是互補色，因此它們在色相環上，都是呈180°互補對立的顏色。

　　這種互補的組合，往往會造成強烈的對比，這種不易調和的對比色彩分為寒色及暖色。在相同的溫度條件下，人在紅色牆壁的房間及在藍色牆壁的房間中，則會感受到不同的溫度。基本上，紅色與藍色也是一種對比色，這和色相對比或互補色對比一樣，能產生強烈的對比效果。

★利用面積比所作的色彩調和。

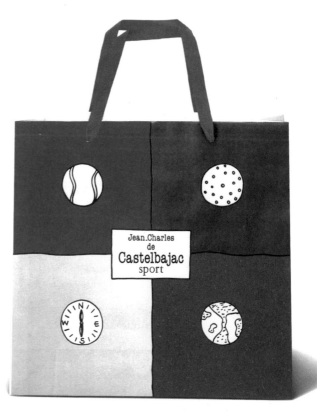

★CASTELBAJAC 色彩被良好的運用，將毫無困難地欺瞞或引領人們的眼睛，因此色彩對比最大的特徵，就是會使人產生錯覺。

HONG KONG

攤位行排 Rows：

★堆積效果有雙重的衝擊，如同樣的品牌包裝，同樣的設計，依次的陳列，即產生一種單一的、連續的衝擊圖形。

面積對比

　　即使是相同的色相，若面積比例不同，對整個畫面的表現，亦有不同的影響。另外，若利用不同色相的純色來組合，亦有不同的感覺。例如，將純粹的黃色和純粹的紫色排列組合，則會使黃色顯得更加明亮。將二種均等面積的顏色放在同一個畫面，便會表現出明亮差的感覺。比方說，黃色的明度比紫色高3倍，面積比1：3，另外將黃色與紫色的面積比例分為1：2，會使黃色看起來非常的搶眼。

色彩的性質

　　前面所介紹的各種對比，在色彩學上是基本的組

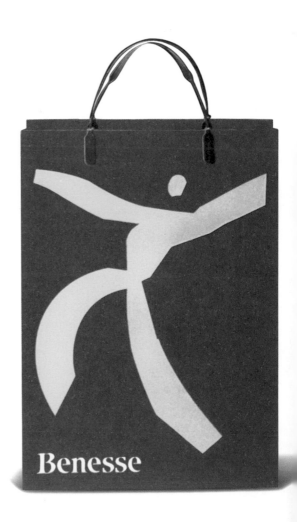

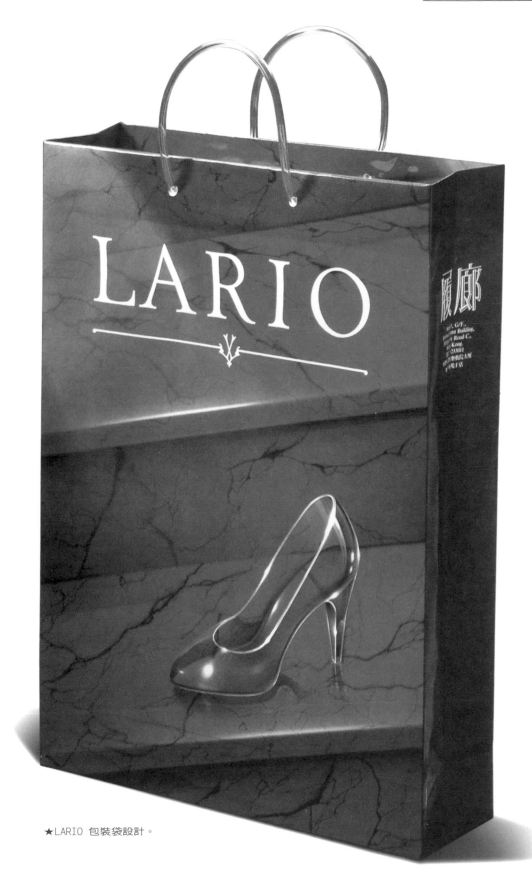

★LARIO 包裝袋設計。

合。實際上包裝袋設計，並不只將色相對比運用在畫面上，尚有其他各種對比的組合。

　　如果將各種要素混合在一起，則會不統一，因此在需要強調的地方，可以應用互補對比。所以，若瞭解如何應用對比，則有相當的助益。不過，對於平面設計更有用處，則為色彩本身所具有的性質。在對比中，包含著寒暖色對比，而這種寒色及暖色，便是屬於色彩的性質之一。

寒色

　　藍色系，常常給人清冷的感覺。因此水藍色往往被運用來表現清涼感，透明感及輕快感的主色調。

暖色

　　紅色系、讓人感覺很溫暖。例如帶紅的橘色，表現出躍動感、幸福感的主色調。

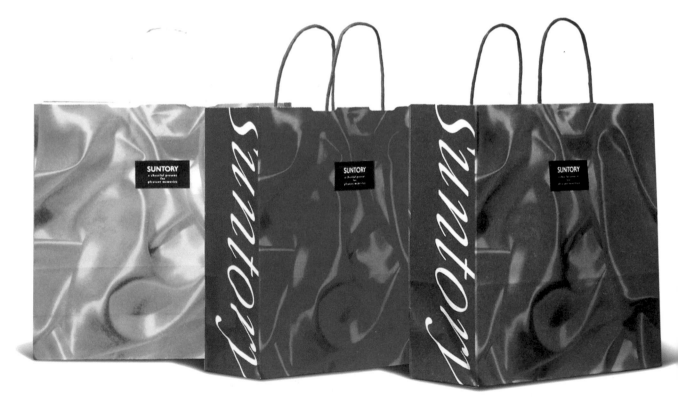

★對消費者從事各有關形狀與色彩效果的研究，設計時應善加利用以達成設計意念所欲追尋的心理效果。

中間色

綠色既不是寒色系，也非暖色系，而是屬於中間色系。黃綠給人溫暖感；而藍綠則給人較冷的感覺。中間色系常給人信賴感。

進出色（膨脹色）

藍色系因看起來好像比較遠而產生距離感。因此，牆壁如果塗上寒色系的色彩，感覺就比較寬廣。如果寒色系運用在文字上，由於收縮色的性質，看起來就比較小。

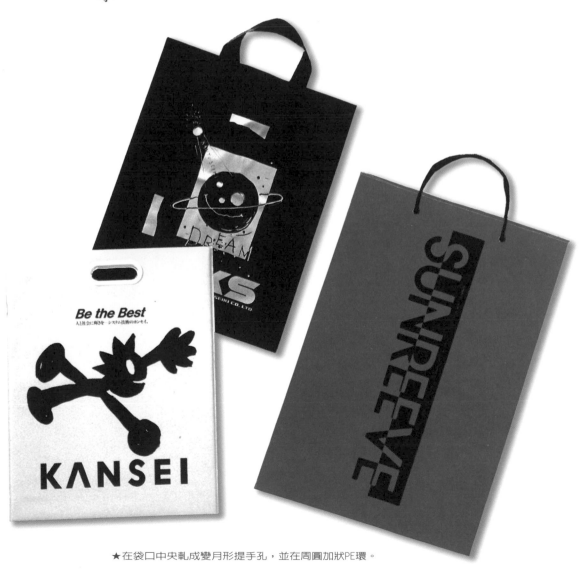

★在袋口中央軋成彎月形提手孔，並在周圍加狀PE環。

★SUNTORY 這個春季購物袋的設計，運用了清新明亮的色彩，輕鬆自在的構圖，使春的氣息躍然袋上。

後退色（收縮色）

黃色系給人的感覺比較膨脹，因此紅色的牆壁比藍色的牆壁，看起來寬廣。如果是紅色或黃色的文字，則看起來會比實際來得大些。

以上所涉及的，不論是色彩或二種以上的色彩組合搭配，運用上都有各種不同的技巧。在美術設計上，首先必須瞭解其目的是什麼，然後將適合此需求的色彩應用其上，才能使包裝袋設計發揮出最大的效果。

色彩與形狀

色彩也有相對的心理感受，客觀上與幾何圖有著某種關聯，根據心理研究和專家見解，可歸為：

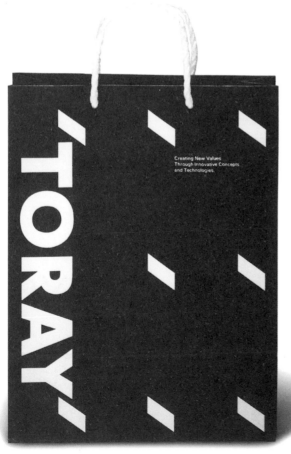

★TORAY 包裝袋設計。

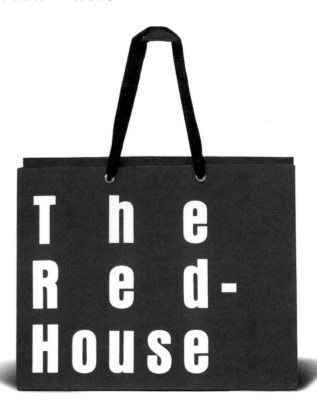

★THE RED-HOUSE 紅色是暢銷色，是為許多廠商所信不移，而事實上亦是不爭的事實。紅色表現出商品新鮮、美味、活力、愉悅、近人，以及家庭氣氛濃厚的感覺，且尤為鮮豔奪目，甚少有色彩擁有如此多的優點。

　　黃色：等腰三角形。含有積極、敏銳、活躍、智慧、明朗、陽光、擴張等特徵。

　　橙色：梯形。介於紅色與黃色之間，性格相當於二者之間，有著溫暖迫視。

　　綠色：六角形。綠給人和平、安靜、健康、自然、清涼、新鮮之感覺，故角度皆為鈍角。

　　紫色：橢圓。柔和、高貴、女性、花香、難以捉摸特徵。

　　藍色：圓形。具有夢幻、天空、流動、柔和、冷酷、濕潤、透明等特質。

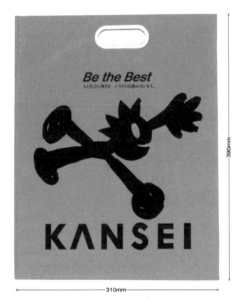

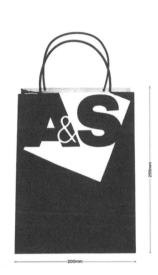

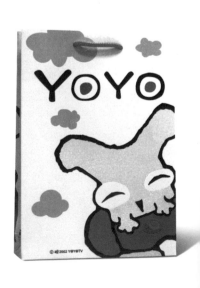

紅色：正方形。有著強烈、重量、堅實、成角狀不透明特性及太陽、愛情、革命、乾燥、火熱等心理因素。

七、各式包裝袋的設計規格

包裝袋最原始的功能，就是在方便又安全的情況下，將大大小小的各種物品自一地遷移到另一地方。運輸是其最主要的功能，美感及廣告則居其次，但到了七十年代及八十年代，美感及廣告之功能卻日益重要。

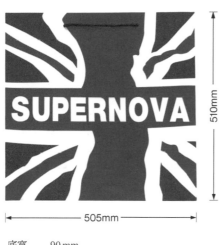

510mm — 505mm

底寬　　90 mm

585mm — 815mm

底寬　　60mm

450mm

底寬　　100 mm

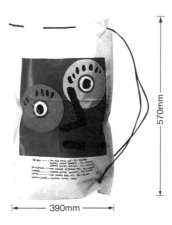

570mm — 390mm

底寬　　110mm

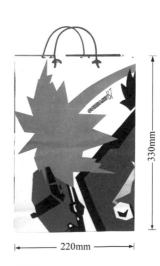

330mm — 220mm

底寬　　135mm

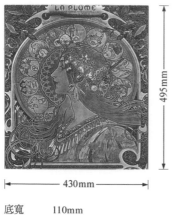

底寬　　110mm

底寬　　105mm

底寬　　100mm

底寬　　155mm

底寬　　65mm

底寬　　105mm

底寬　　155mm

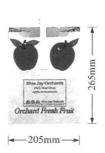

底寬　　205mm

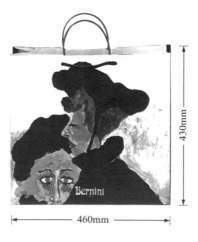

底寬

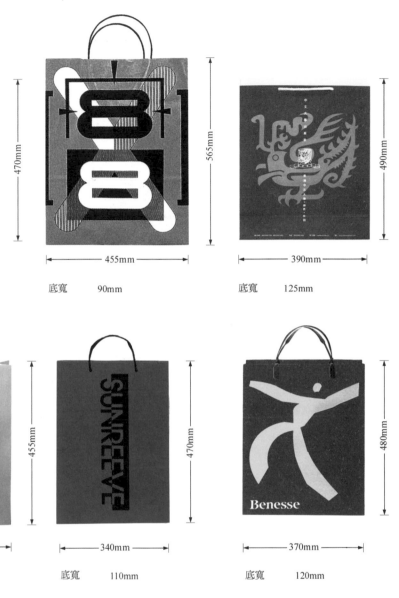

470mm / 460mm	565mm / 455mm	490mm / 390mm
底寬　105mm	底寬　90mm	底寬　125mm

455mm / 470mm　　470mm / 340mm　　480mm / 370mm

底寬　175mm　　底寬　110mm　　底寬　120mm

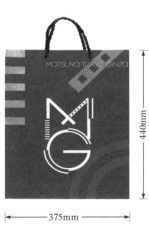

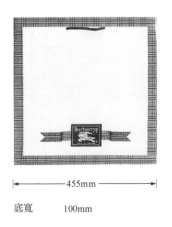

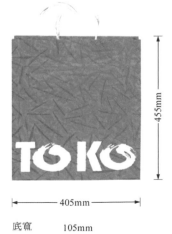

440mm / 375mm　　455mm / 455mm　　455mm / 405mm

底寬　90mm　　底寬　100mm　　底寬　105mm

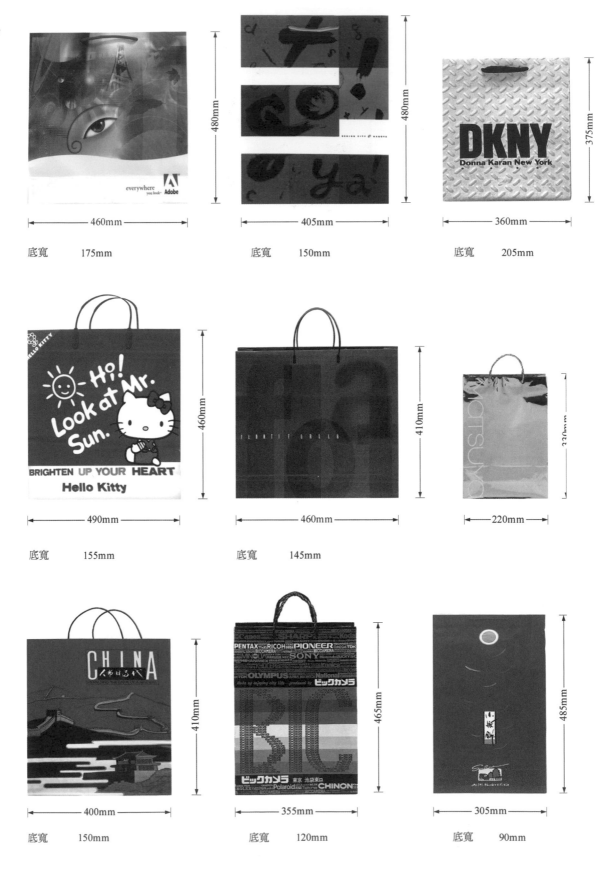

底寬　　175mm

底寬　　150mm

底寬　　205mm

底寬　　155mm

底寬　　145mm

底寬　　150mm

底寬　　120mm

底寬　　90mm

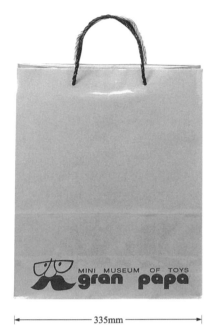

底寬　175mm

底寬　145mm

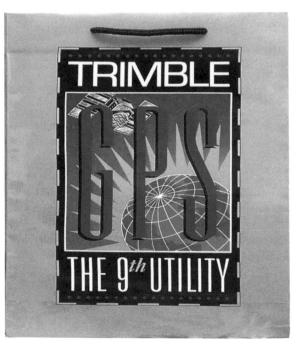

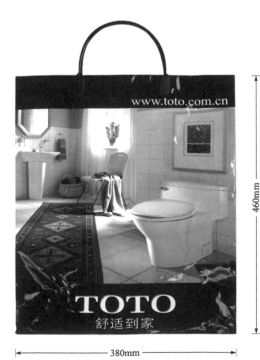

底寬　150mm

底寬　100mm

★一個包裝袋效益和是否美觀，不僅僅依賴設計而已。包裝袋之紙質要
堅實耐用，攜帶舒適，同時要能夠很好的吸收油墨、印刷顏料或染料。

　　包裝袋攜帶時應使人感到舒適，這是設計師所要考慮的一個重點。如果沒有人要用這個包裝袋，設計的圖案或造型再怎麼美麗都是徒然。提手應該適於攜帶的人使用，袋上不應有任何突出物，以免勾到使用者的衣服。包裝袋的尺寸要大小合宜，袋子太長時會讓使用人的雙手處在一種不舒服的角度。利用市場調查可以給設計師提供相關的資訊，使其在設計過程中可以充分瞭解使用者所喜好的尺寸或規格。

　　包裝袋可做成各種形狀及尺寸，最常見的就是中空的長方形袋子加上二個硬式或繩索的把手，像服裝袋、小型紙袋、化妝品用的布質或塑膠袋、帽盒、衣袋，以及適合包裝禮物的包裝袋等。因考慮成本因素，大部分的商店都限用特殊尺寸及形狀的包裝袋，至於技術方

★突出的玫瑰花帶出了羅曼蒂克的女性感覺，使得這家專賣女性用品的商店得以藉由包裝突顯其特色。同時由於袋子設計精美，常常使得顧客不忍丟棄，進而收藏。

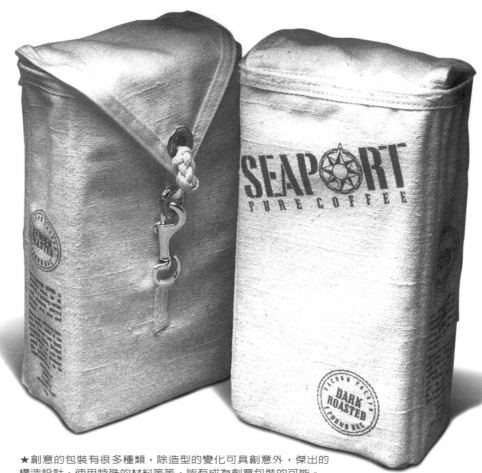

★創意的包裝有很多種類,除造型的變化可具創意外,傑出的
構造設計,使用特殊的材料等等,皆有成為創意包裝的可能。

面，設計的要件，是如何使一個二度空間的圖形變成三度空間的包裝袋。

八、包裝袋材料與型態

包裝袋主要可分為商業包裝用紙袋，紙質與塑膠包裝袋等製品。目前大部分地區仍是屬於塑膠袋的天下，因為它具有防潮、耐用的特性，符合超級市場、食品業的包裝要求。而百貨公司或精品店等大多使用精緻紙製包裝袋，型態上包裝袋也可分為有半進口的手工包裝紙，黏貼在手提袋的外層。也有直接由日本、歐美等國進口現成包裝袋，售價依大小、材質的差別有所不同，

★MUSA包裝袋設計。

★這個禮物袋以虹彩紙製成，以搭配光彩耀眼的耶誕節。

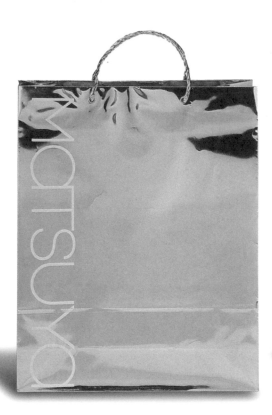

★MATSUYA具有閃爍耀眼之鋁箔材料，可產生強有力的視覺效果，和具有防水功能的塑膠材料包裝袋。

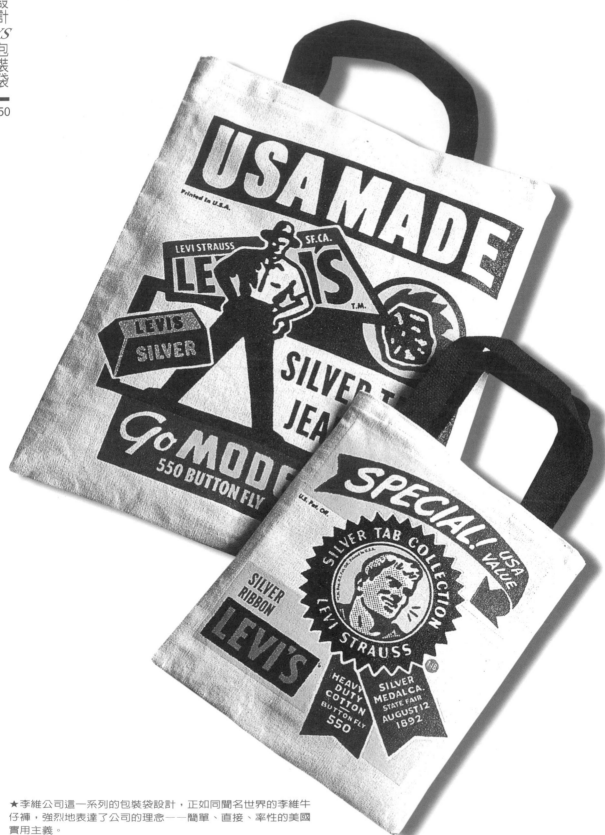

★李維公司這一系列的包裝袋設計，正如同聞名世界的李維牛
仔褲，強烈地表達了公司的理念——簡單、直接、率性的美國
實用主義。

大約在三十元至一百六十元之間。當然也有不少廠商也製作進口包裝袋，平均以百個為單位，大約也在一百五十元至三百元之間。

包裝袋之紙質要堅實耐用，攜帶舒適，同時又要可立即吸收油墨、印刷顏料或染料。

大部分包裝袋是以紙或以塑膠強化紙（所謂合成紙 Synthefic paper）做成。

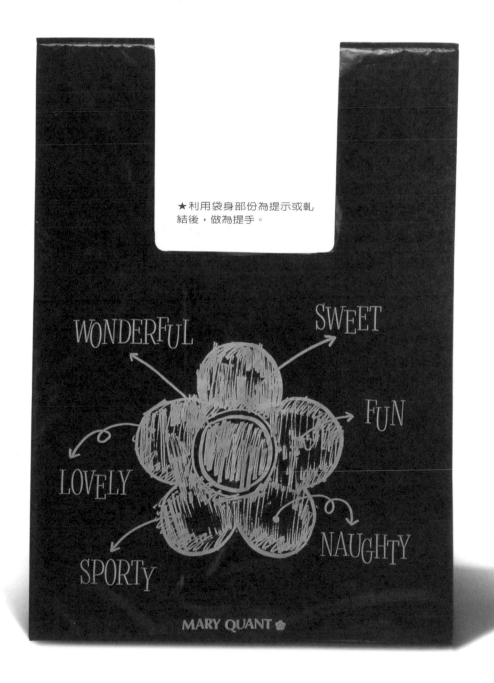

★利用袋身部份為提示或軋結後，做為提手。

　　合成紙雖然以合成樹脂為主要原料，但是外觀卻與由紙漿製造的天然紙很相似。其物性在某些方面也很像天然紙，但是從其他方面來看，卻又像塑膠膜。因此，廣義而言，合成紙所包括的範圍很廣，但一般來說，「合成紙」可以定義為：以合成樹脂為原料，一方面保留其本身優點，另一方面具有天然紙所具備的多種性質。尤其是外觀（白度、不透明性等）的製作材料，適合廣泛的印刷加工。

　　一個包裝袋的效益及美觀與否，並不僅依賴設計而已。利用霧面或亮面的印刷加工，選用適當的材質和款式來做把手，都可能影響包裝袋的外觀。

　　把手的款式非常多，編織成辮形的或塑膠成形的，

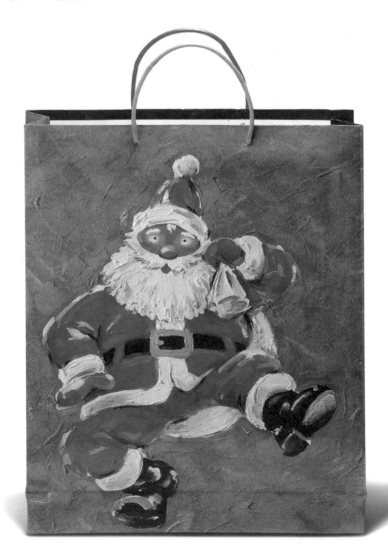

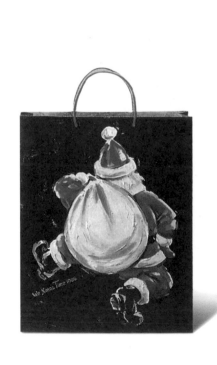

★以一流皮製品聞名的公司，推出這一系列質樸的牛皮包裝袋，真皮提手與精巧的四方造形使袋子相結合流露出一股成熟剔透的味道。

色　　　樣	色　號	色　　　樣	色　號
	00310		30008
	20006		30260
	15102		32095
	10137		31550
	15010		31044
	17514		37130
	00310		39451
	19460		99980
	19600		831201
	26083		79044
	21175		72670
	21173		72052
	44159		72783
	25476		78663

★把手的款式非常多，編織成辮形的、或塑膠成形的都可在生產時裝置在包裝袋上。至於要選用哪一種把手則需視設計款式和成本因素而定。

who:m
who:m
who:m
who:m
who:m
who:m
who:m
who:m
who:m
who:m
who:m
who:m
who:m
who:m
who:m

★DAINIKUKAN CO.LTD 印刷字體既實用又具有裝飾功能，只要經過有創意的安排，字體本身就可以成為一種圖案。

都可在生產時就裝置在包裝袋上。至於要選用那一種把手，則需視設計款式及成本因素而定。總之，把手的款式以及最後的修飾，可說是設計過程中最重要的部分，有畫龍點睛之效。

運用「外形」以謀包裝袋之差別化，乃化妝界所爭相引用的通常手段。其引人入勝的包裝，常富獨創而鮮豔亮麗的美感，吸引著來往的行人頻頻回首，爲之側目。

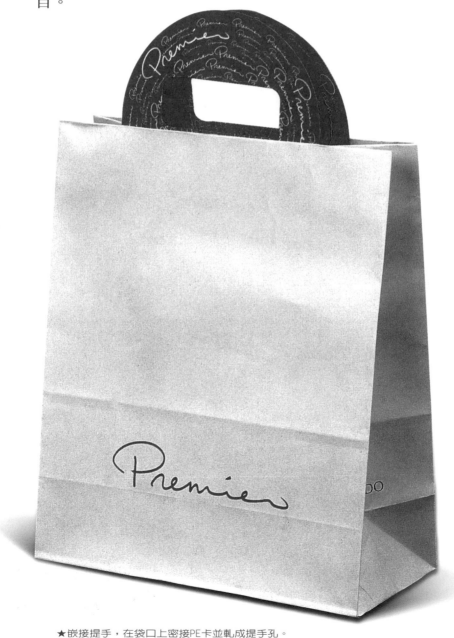

★嵌接提手，在袋口上密接PE卡並軋成提手孔。

　　我們在選用包裝袋的材質，及最後修飾工作所需之材料時，也應該考慮此一包裝袋最原始的製作目的，以及所預期使用的環境。粗糙的材質，就不適用於劇院或音樂廳之用。以棕色粗糙紙做的包裝袋，可能就不如合成紙或塑膠質包裝袋那樣能反映出少女服飾店之形象。另外在選擇包裝袋材質時，也要考慮到整體氣氛以及所要攜帶的商品性質。

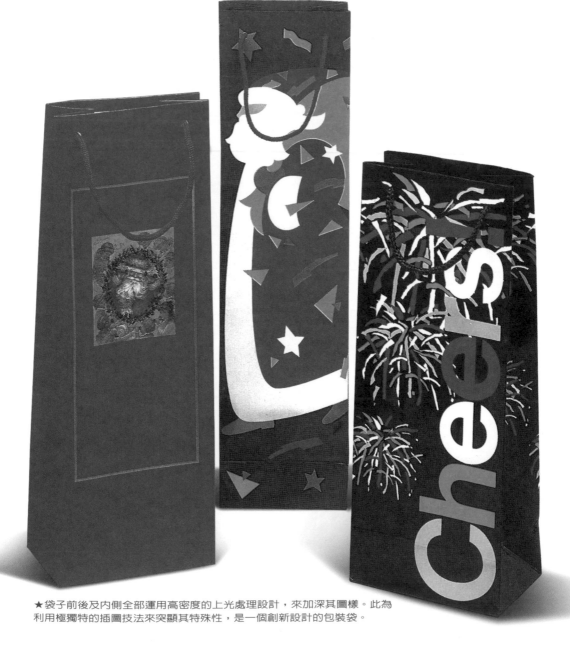

★袋子前後及內側全部運用高密度的上光處理設計，來加深其圖樣。此為利用極獨特的插圖技法來突顯其特殊性，是一個創新設計的包裝袋。

I.S.
chisato tsumori design

★圖中這個梯形袋是百貨公司為化妝品促銷所設計。袋子從頭至尾，扁平線帶、
梯形造型等等均可做為新式設計的最佳註解。

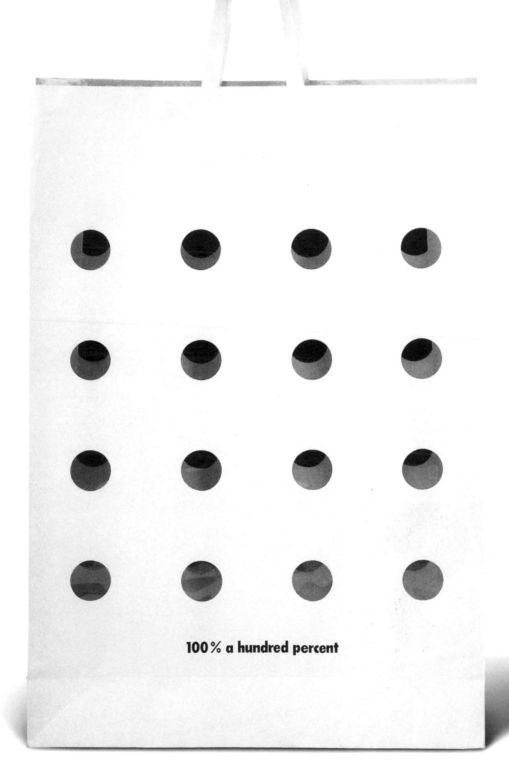

100 % a hundred percent

★將材質所具有的特性應用於設計上，再利用包裝袋的立體造型，印刷加工、軋孔成型，使包
裝袋前後二面呈現透空的三度空間，隱約可見包裝袋內容物，給予人視覺上完全不同的印象。

　　此外，在提柄方面則有各種材質，像緞帶、紙繩、絹繩，或者直接在袋上切成手提的紙柄等等。更進一步，印刷的體裁及油墨也有多種選擇。集聚以上各項要素，就足以製作出讓我們驚訝，愛不釋手的購物袋。

　　如在形狀、大小、素材、顏色的日益激增之下，圖樣藝術便成了一種挑戰了。要顧慮到購物袋的重複使用又要兼顧到美觀大方，非得用心選擇不可。設計好的袋子不僅成為表露出顧客生活格調或身份地位的隨身物，適用、容量、實用性亦很重要。完美的購物袋，形狀、提柄、大小、顏色、材質、油墨都是其設計要素，缺一不可。

　　在大量生產的先決條件和既有設備與技術的限制

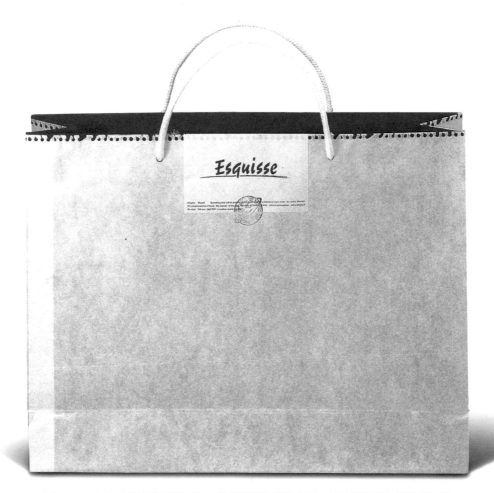

★ESQUISSE　在綠色的設計規劃下，環保意識抬頭的今天，包裝袋被認為是環境污染的重要來源之一，所以世界各國對於包裝設計應走向綠色設計，皆以達成共識。

下，如何生產合理且加工簡便是優良包裝袋的要件。

最後，包裝袋之製作方式對設計也有一些限制。摺皺部分的縫線，以及粘膠部分是否與整體的圖案搭配得宜等等都需要考慮。設計者在這些地方應考慮到製作生產的過程，以免造成無法印刷加工之困擾。不過，摺縫部分也可做成隱藏式設計，成為包裝袋本身的一個特色。

紙器型包裝袋

包裝袋式紙器的目的，在於手提商品的行為上追求其機能的合理性，並選擇適合於對象商品的重量、型態與特質的材料和構造。對於手提構造的設計要求，應構造簡單、容易提拿、成本低、形態新穎且具促銷機能等多項。

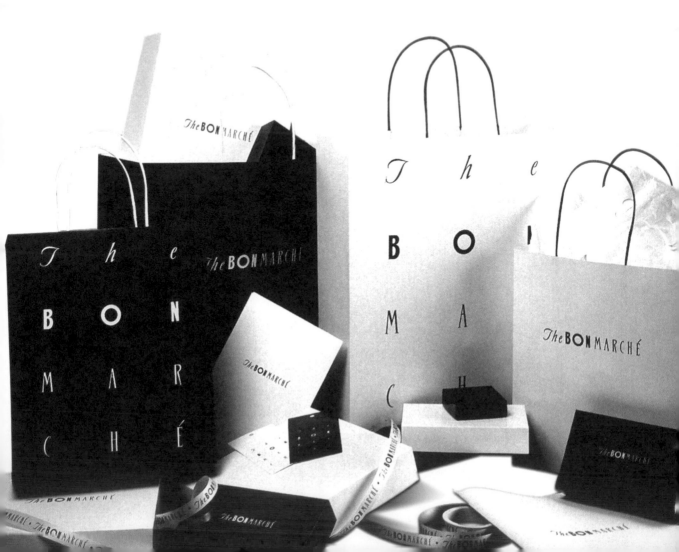

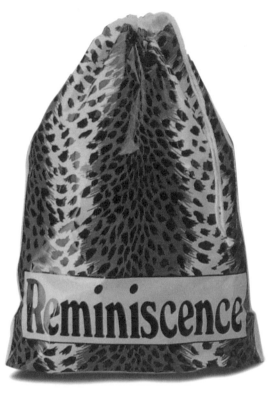

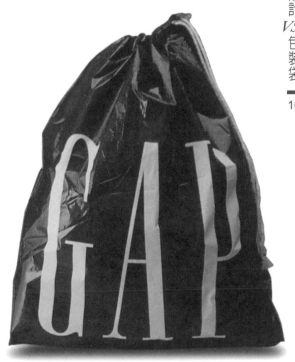

★REMINISCENCE 袋口反摺，沿袋口穿一棉紗繩，兼做束口及提手之用。

★ GAP包裝袋設計。

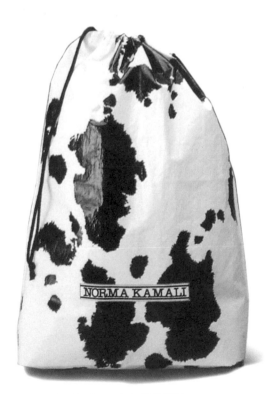

★ NORMA KAMALI 包裝袋設計。

★ESPRIT 包裝袋設計。

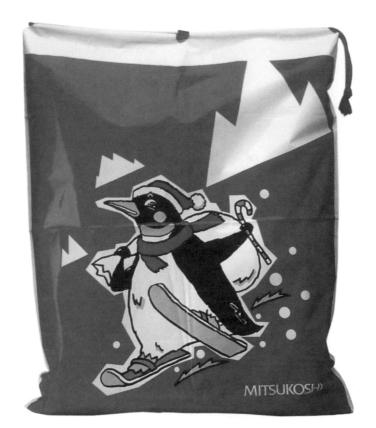

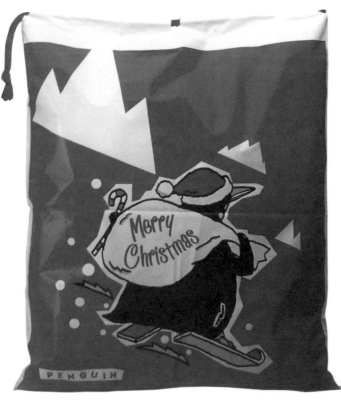

★袋口部分局部加緊，做為提手。

　　在包裝袋紙器的造型中，如欲確實掌握整體的效果，以立體和面之間的變化性，把整體分解成小單元，再組合成新的整體，是較易控制的創造方式，這樣不致於不知所措。

　　紙器所受之外力以壓力為最多，因此，運用紙張除考慮其剛性外，受壓強度也不可忽視，受壓強度則與紙張厚度成直線正比。

　　紙器包裝袋的扭曲變形，依自然之基本法則，物體受到壓力時，在外力不大的情況以縮短變形較容易，而不產生扭曲現象。但以紙張而言，其變形較易，所以在極微之縮短後，即發生向外扭曲現象，因此，紙器受到

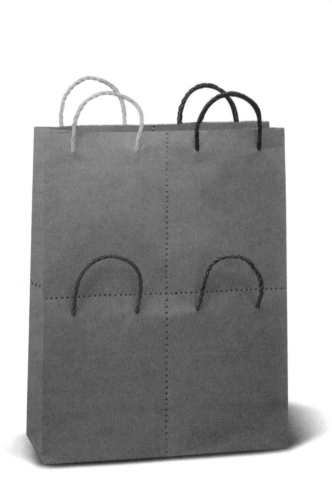
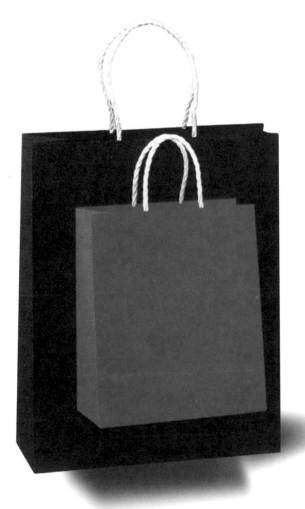

★提柄方面有各種材質，像緞帶、紙繩、絹繩，或者直接在袋上切成手提的紙柄。

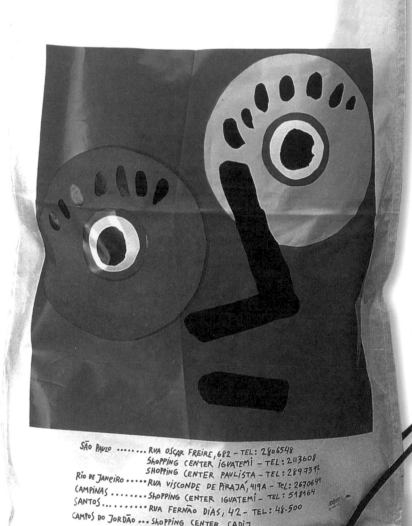

★FIT 塑膠材料製成之側背式包裝袋。

本身及內容物的壓力時，即產生整體向外凸出縮短，或紙盒高度之扭曲變形，而其變形量則與紙盒本身之厚度成向下曲線之比，越薄的紙器其扭曲變形越嚴重。

一、單元面分析

以紙器構成之本體組合面為單元面，從造型上探討。例如一般正方形，能否發展出變形成為各種不同形狀之單元面，如圓形面、弧型面、三角面等。

二、盒體組合

將創造的單元面，加以組合成盒主體，通過組合程序、面與面之交線，或切除重覆多餘的面，來造就完整的盒體。

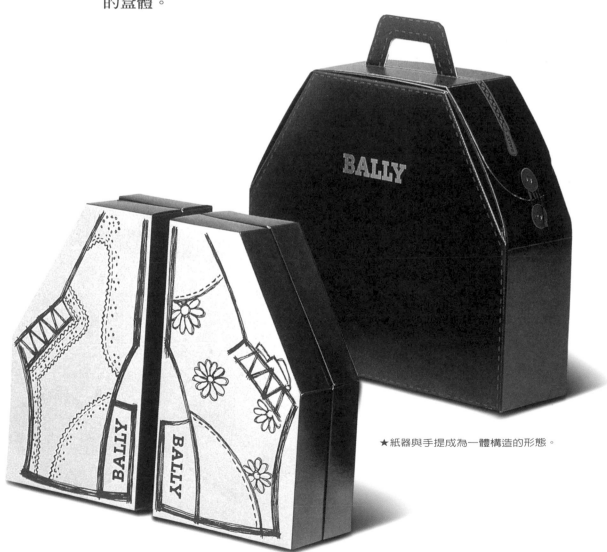

★紙器與手提成為一體構造的形態。

三、分析結合或組合方式

　　成盒主體後，再探討其面與面組合與結合的可行性及其方式。以膠帶貼合，再展開以檢視組合情形與平面展開的可行性。

紙器手提形態與構造的分類

　　以紙器為主體者：

　　（1）附著繩索或PP成型把手

　　（2）紙器與手提構造分開的形態，分為使用相同材料與不同材料兩類。

　　（3）紙器與手提成為一體構造的形態。

其他包裝用紙袋

　　為了降低製造成本，某些廠商採用進口或國內回收之牛皮袋製成工業用之國產紙袋，包括水泥袋、飼料袋、化學品袋、糖袋及鹽袋等。近年來為加強紙袋防潮、防破及提高裝重能力等效果，推出PE塑膠紙粘貼於

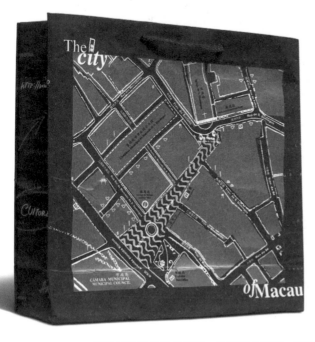

★紙器包裝袋的扭曲變形，依其基本法則，物體受到壓力時，在外力不大之情況以縮短、變形較容易，而不產生扭曲現象。

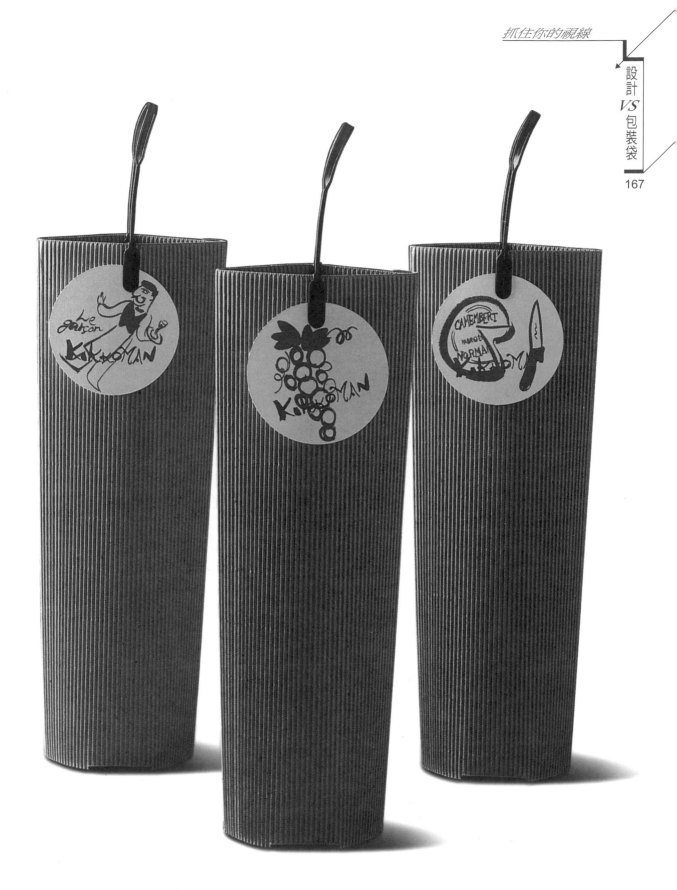

★紙品包裝袋受到本身及內容物之壓力時,即產生整體向外凸出縮短紙盒高度之扭曲變形。

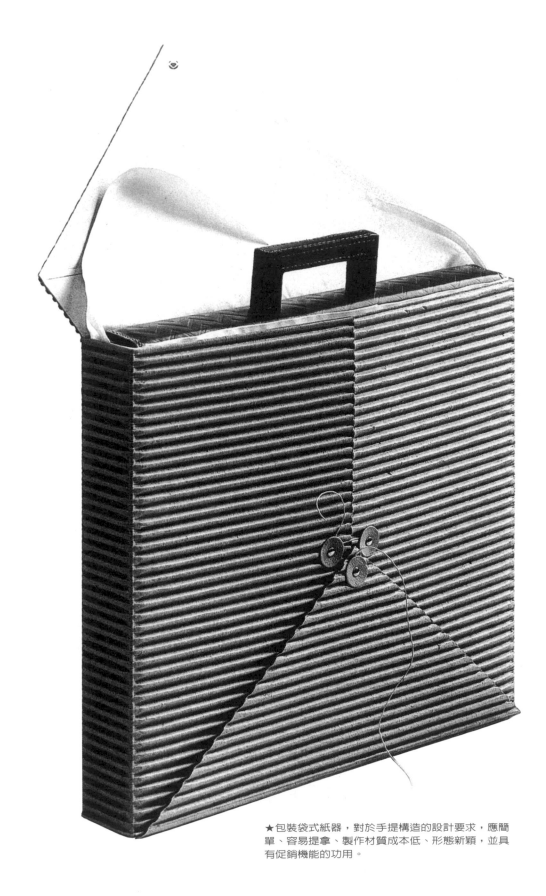

★包裝袋式紙器，對於手提構造的設計要求，應簡單、容易提拿、製作材質成本低、形態新穎，並具有促銷機能的功用。

牛皮袋內層的PE牛皮紙袋，目前已廣泛運用於水泥袋及飼料袋上。而儘管塑膠袋外表印製美觀，具有防潮、防破及耐力增強的效果，但其造成的垃圾不易自行腐化，造成嚴重的環境污染，因此各界都呼籲多使用紙袋，政府也加強宣傳，引導各百貨公司，超級市場及速食業者之包裝儘量採用紙袋。

（1）封摺紙袋或尖底型袋（Wedge Bags）

紙袋打開後底部成尖形，兩側有摺，有時左右兩側加貼襟紙，通常用於散裝產品小包裝及糖果、點心類之食品包裝。

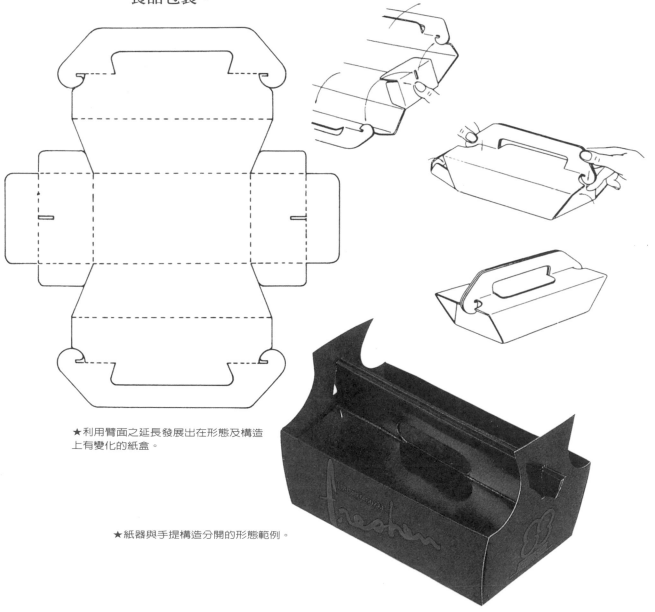

★利用臂面之延長發展出在形態及構造上有變化的紙盒。

★紙器與手提構造分開的形態範例。

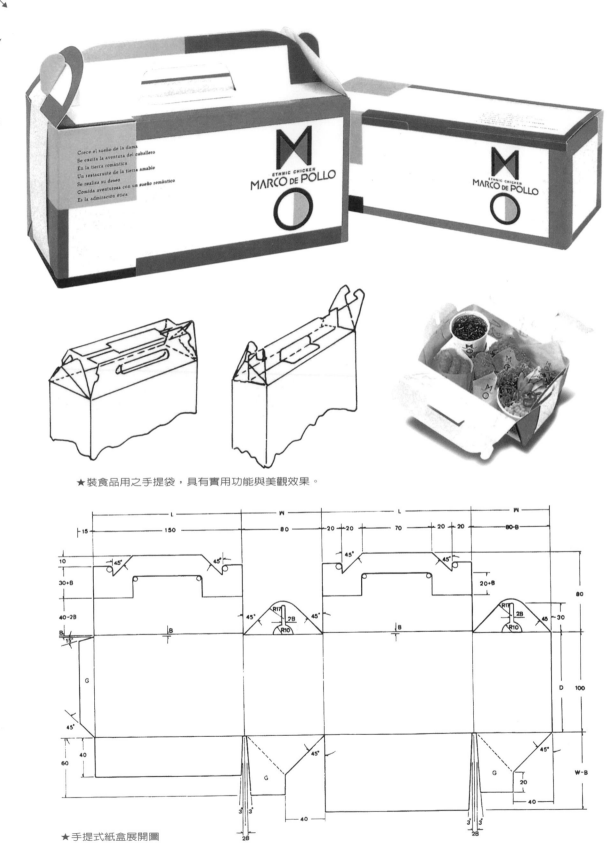

Crece el sueño de la dama
Se excita la aventura del caballero
En la tierra romántica
Un restaurante de la tierra amable
Se realiza su deseo
Comida aventurosa con un sueño romántico
Es la admiración ética

★裝食品用之手提袋，具有實用功能與美觀效果。

★手提式紙盒展開圖

★以紙器為主體，附著繩索或PP型把手。

★以促進銷售為目的，可用多種便於攜帶的提把，不僅對產品有促銷功效，也可以節省包裝材料的保管及搬運費用。

（2）**扁平式紙袋（Flat Bags）**

如信封、公文袋即爲此種型式。爲了防水、防潮可做成多層，或加些其他積層材料合成。

（3）**方形袋或稱SOS紙袋（Self opening Style）**

袋呈長方型，容易開啓，可以直立。多用於包裝雜貨、蔬果、麵粉、飼料、水泥等包裝。

（4）**龜甲底袋或稱皮包式紙袋**

周圍僅有兩條握痕，六角形底，較常見於大包裝的工業用紙袋。

九、包裝袋未來的趨勢

1、平面與三度空間的結合

包裝袋現在變成一種實用的，非紙製品的產品，而

★皮包式紙袋（龜甲底袋）

★尖底型紙袋（褶袋）

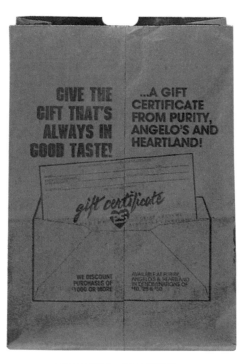
★皮包式紙袋（龜甲底袋）

★SOS型紙袋（方底袋）

★肩平式紙袋（平袋）

★尖底型紙袋（褶袋）具有簡明誇張的強力表現之包裝袋設計。

且通常只用一次，其發展也是多方面的。在檢視包裝袋
之過去與現在，再繼續探索其未來也是理所當然的。

其未來的**趨勢**很可能是：平面與三度空間的結合效
果繁多；設計師利用新的材質，更精密的製造技術，不
尋常的設計款式及把手，並利用電腦來進行包裝的設計
工作。

到目前為止，這方面之發展尚未如預期，但以目前
信用卡之流通情形看來，有朝一日，包裝袋也會像信用
卡一樣發揮意想不到的作用，畢竟這二者之間的關係是
很巧妙地聯繫著。

少數的設計師已開始在其目前的作品中預測未來的
趨勢了。

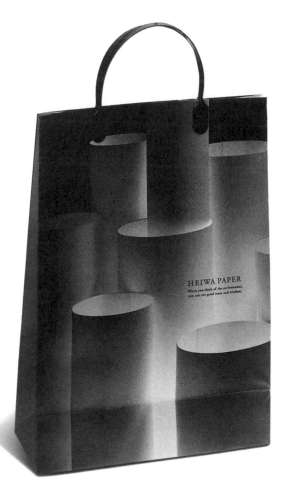
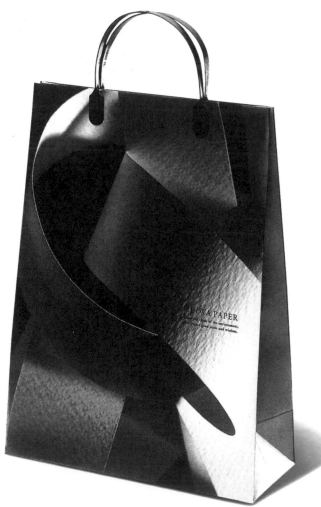

特殊的包裝袋可能應用到特殊的材質或設計，這些特點最好有別於其傳統的使用方式或用途。例如，爲了減少演奏時受干擾之程度，一個音樂會可能利用不會窸窸作響的塑膠袋。包裝袋也可取代包裝紙，也是一種新趨勢，顯而易見的，包裝袋將更廣泛的被接受，而且「特殊的包裝袋」之發展也將更爲多元化。

2、顧慮到生態環境的問題

「是要用紙製品還是塑膠製品呢？」

當我們在探討這個問題的時候，考慮的是我們地球的生態環境，這左右了設計師的設計。他們開始顧慮到設計及製造上的選擇對環境的影響。零售商也算是一個

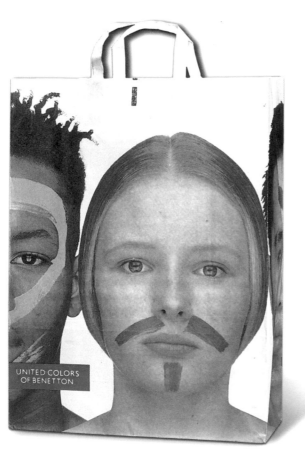

★BENETTON 包裝袋設計。

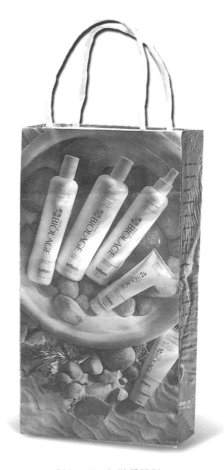

★BIOL ACE 包裝袋設計。

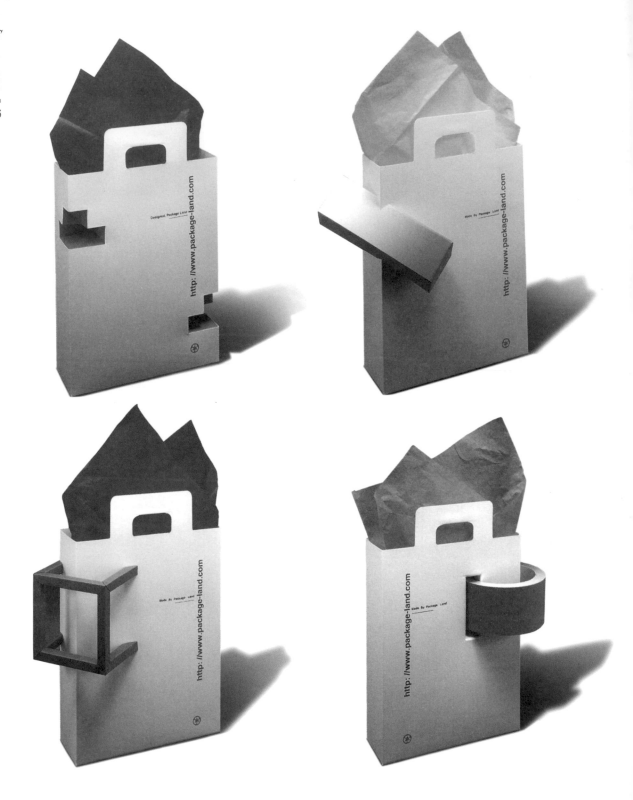

★PACKAGE LAND CO.LTD 包裝袋創新的立體表現，由二次元轉化為三次元，再有三次元狀化
成四次元的嘗試。包裝袋的立體造型變化，在設計師的創意上，成為最重要的觀念表現。

★利用攝影的技巧，以寫真的表現方式，透過彩色印刷的表現，對於特色與大小、形狀等等，充分的表達出真實感。

設計者，他們想到顧客會因「無法自然分解」的理由而排斥塑膠袋，進而開始研究替代品。是否使用塑膠製品成了全球性可持續發展的戰略問題之一。

　　然而，針對此問題探討、研究的結果，在我們所想的上面也產生了疑問。總之，無論在製造過程的哪個階段，都對環境有所影響，完全沒有最妥善的選擇。不管選擇哪一個都是會有影響的。但設計者應該不忘此點，把它放在心上，就能理解「死於安樂」此一理念，將環境列入考量爭取作最健全的選擇。此概念意味著必須設計能夠符合生產，具備優良功能的製品。像這樣的設計決不令人生厭，而是受人喜愛，因為這是

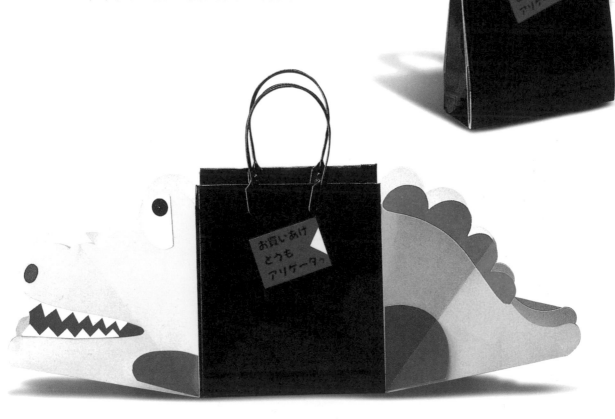

★DANCING MOON 創意的包裝有很多種類，除造型的變化可具創意包裝的可能，很多優秀的設計，其靈感皆來自大自然。無限的自然造型可以啟發人們源源不斷的構想，所以要設計具創意的包裝，不妨由參考自然造型開始。

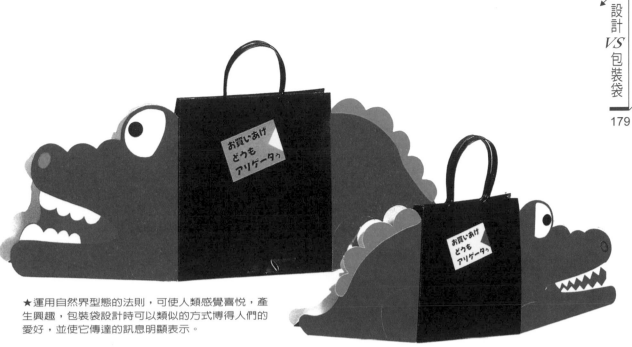

★運用自然界型態的法則，可使人類感覺喜悅，產生興趣，包裝袋設計時可以類似的方式博得人們的愛好，並使它傳達的訊息明顯表示。

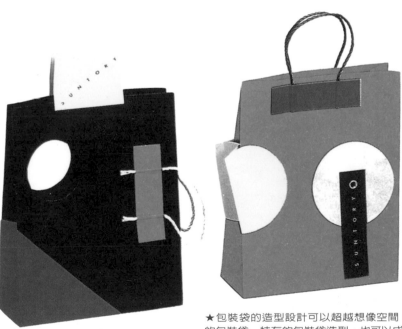

★包裝袋的造型設計可以超越想像空間，不同形狀適用於不同的包裝袋，特有的包裝袋造型，也可以成一單件藝術創作。

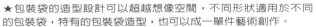

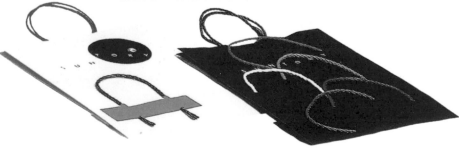

「再回收使用」的製品（因此，製品必須完全採用單一材質）。對各種包裝業而言，我們已經不是光考慮到「要用紙還是塑膠」了。因為不管用哪一種，都會有人贊同，都會對環境有所影響，牽扯到經濟成本，這正是我們再求革新、再創造的時機。

「3R:Reducible（減少）、Reuse（再使用）、Recycle（廢棄物再循環使用）」

一九八○年代到一九九○年代期間掀起了一股關心環保的熱潮。希望丟棄時能被分解的材料再使用，許多地方也呼籲製造能被再次循環使用（Recycle）的製品。節約能源，保護環境。

道爾公司的約翰‧賽接提說明了3R的意義。所謂「3R」，就是：

1、「減量」。即不僅僅減少使用的商品量，在製作商品所使用的能源和材料也要仔細考量。

2、「再使用」。是指製品有使用兩次以上的耐用期限。再次使用的袋子的預算量目前有很大的變動，但不

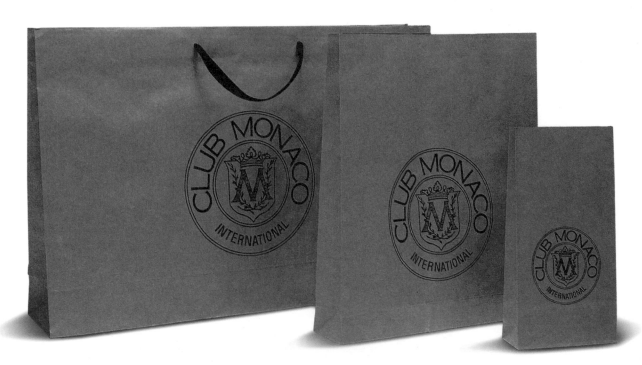

★包裝袋原本就是用過即丟的東西，但它可以再次利用。因此，設計者必須顧慮到它的耐用性、耐磨損度，不會造成環境問題。

包括收集者收集的，和從親戚朋友處得到的。

　　3、「再循環使用」。是指盡可能地從丟棄的製品中獲得較多使用的素材。目前，新聞紙和塑膠的情況不同，印刷過的紙張幾乎不能再循環使用。再生紙中全部不含碎紙。再生紙中含有再生原料及一部分產業用廢紙，各占著不同的比例。為了能循環使用廢棄物，一般市民需要有個地點來收集回收物；而在產業界方面，回收袋中因有不同的材料，故需要一些人員來處理，而

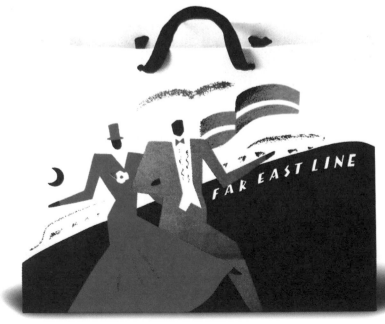

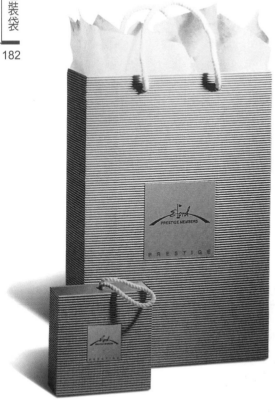

除了墨水、染料等東西之外的機械類物品也有回收的必要。

包裝袋現今在世界上成了一個重要的環保問題，原因是包裝袋原本上是用過即丟的東西，但它可以再次利用。因此，設計者必須考慮到它的耐用性、耐磨損度，不會造成環境問題，且功能又佳的包裝袋，亦可延長廣告的壽命。而現今的社會，消費者之意識抬頭，關心環保問題已非少數人的責任，所以若牽扯到環保的破壞，比較無法達到廣告的效果，因此包裝袋也應是對環境問題肩負一部分責任的包裝製品吧！

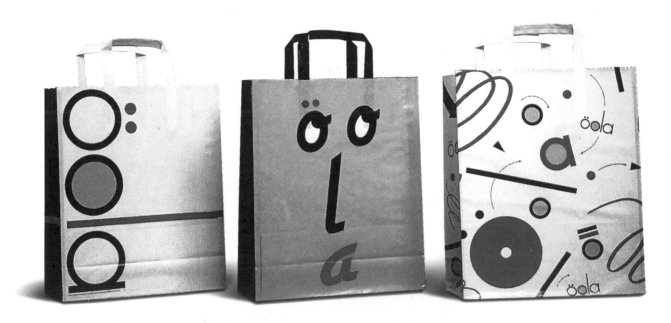

★以妙手生花之筆將主題90化為數位圖案，鳥和樹代表了保護熱帶雨林。

國家圖書館出版品 預行編目資料

設計VS.包裝 / 李天來編著.

-- 初版 -- 台北市：紅蕃薯文化

紅螞蟻圖書發行，2004〔民93〕

面　　　公分　--（抓住你的視線-2）

ISBN　986-80518-7-8（平裝）

1.包裝-設計　　2.工商美術

964　　　　　　　　93013751

設計VS包裝袋

作者　李天來
發行人　賴秀珍
執行編輯　翁富美
美術設計　翁富美、陳書欣
校對　顧海娟、高雲
製版　卡樂電腦製版有限公司
印刷　卡騰彩色印刷有限公司
出版者　紅蕃薯文化事業有限公司
總經銷　紅螞蟻圖書有限公司
　　　　台北市內湖區舊宗路二段121巷28號4F
　　　　E-mail:red0511@ms51.hinet.net
　　　　TEL:(02)2795-3656(代表號)
　　　　FAX:(02)2795-4100
郵撥帳號　16046211　紅螞蟻圖書有限公司
法律顧問　憲騰法律事務所　許晏賓 律師
一版一刷　2005年 1 月
定價　NT$ 600元

敬請尊重智慧財產權，未經過本公司同意，請勿翻印、轉載或部份節錄。

如有破損或裝訂錯誤，請寄回本公司更換。

ISBN　986-80518-7-8　　　　Printed in Taiwan